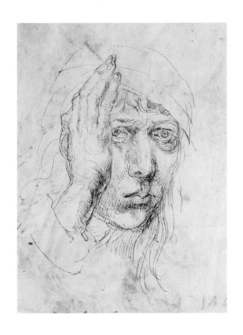

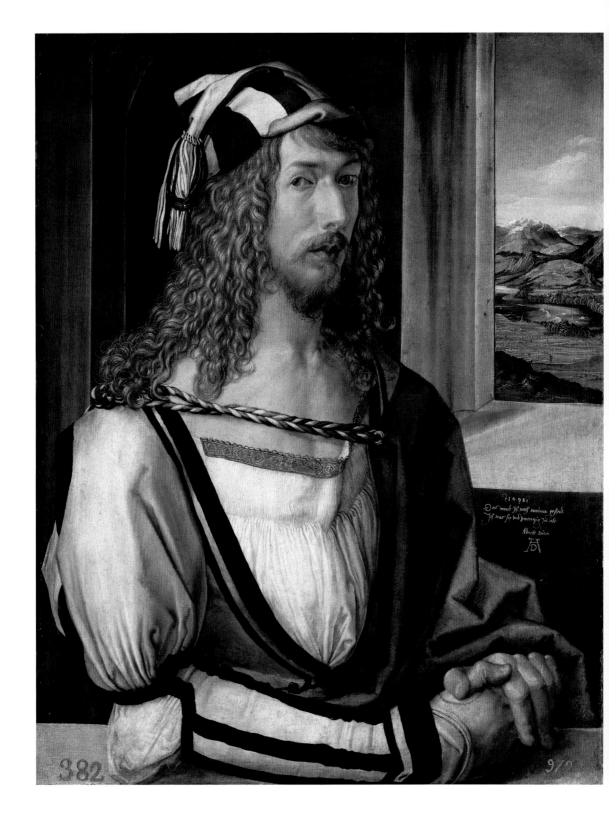

노르베르트 볼프 지음 김병화 옮김

알브레히트 뒤러

1471~1528

독일 르네상스의 천재

마로니에북스 TASCHEN

지은이 **노르베르트 볼프**는 레겐스부르크 대학과 뮌헨 대학에서 미술사와 언어학, 중세를 공부하고 미술사로 박사학위를 받았다. '조각된 14세기 제단 장식벽'에 관한 논문으로 뮌헨 대학교에서 교수 자격을 획득했다. 마르부르크, 프랑크푸르트암마인, 라이프치히, 뒤셀도르프, 누렘베르크−에를랑겐에서 교환교수를 지냈다. 현재 인스부르크 대학의 객원교수로 재직 중이다. 저서로 『벨라스케스』(1999) 『키르히너』(2003) 『프리드리히』(2003) 등이 있다.

옮긴이 **김병화**(金炳華)는 서울대학교 고고미술사학과를 졸업하고 동 대학원 철학과에서 박사 과정을 수료했다. 번역·기획 네트워크 '사이에'의 위원으로 활동하고 있다. 옮긴 책으로 『히에로니무스 보스』 『앙리 마티스』 『렘브란트 반 레인』 『모더니티의 수도 파리』 『쇼스타코비치의 증언』 『첼리스트 카잘스: 나의 기쁨과 슬픔』 『세기말 비엔나』 『이 고기는 먹지 마라?』 『공화국의 몰락』 등이 있다.

표지 **젊은 베네치아 여성**, 1505년, 가문비나무에 혼합 안료, 32.5×24.5cm, 빈 미술사 박물관

1쪽 **붕대 감은 자화상**, 1491/92년, 펜과 흑갈색 잉크, 20.4×20.8cm, 에를랑겐 대학 판화 컬렉션

2쪽 **자화상**, 1498년, 참피나무에 혼합 안료, 52×41cm, 마드리드, 프라도 미술관

뒤표지 **자화상**, 1498년, 참피나무에 혼합 안료, 52×41cm, 마드리드, 프라도 미술관

알브레히트 뒤러

지은이 노르베르트 볼프
옮긴이 김병화

초판 발행일 2008년 6월 15일

펴낸이 이상만
펴낸곳 마로니에북스
등 록 2003년 4월 14일 제2003-71호
주 소 (110-809) 서울시 종로구 동숭동 1-81
전 화 02-741-9191(대)
편집부 02-744-9191
팩 스 02-762-4577
홈페이지 www.maroniebooks.com

* 책값은 뒤표지에 있습니다.

ISBN 978-89-6053-053-9
ISBN 978-89-91449-99-2 (set)

Printed in Singapore

ALBRECHT DÜRER by Norbert Wolf
© 2008 TASCHEN GmbH
Hohenzollernring 53, D–50672 Köln
www.taschen.com
Cover design: Claudia Frey, Cologne

차 례

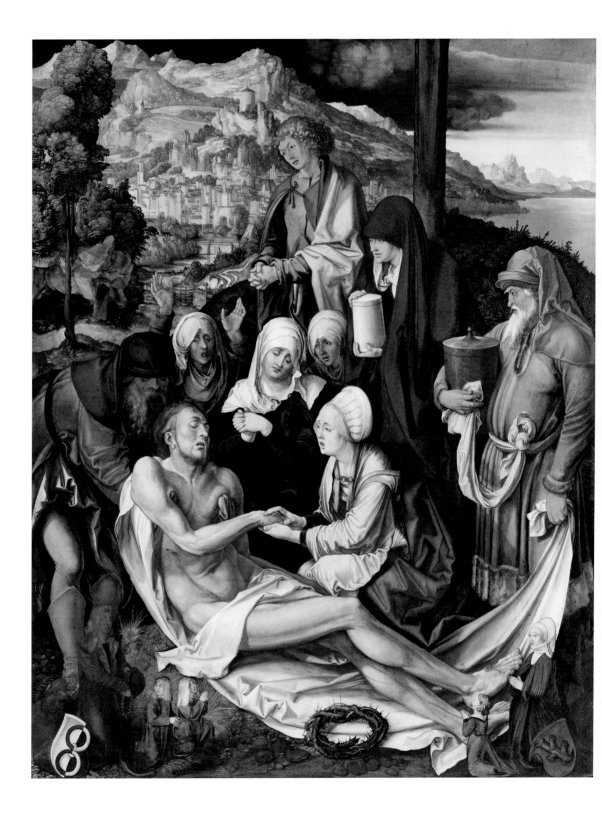

"나는 그림이 더 좋았다"

1988년 4월 1일, 평범해 보이는 한 관람객이 뮌헨 주립 미술관의 뒤러 전시실에 걸어 들어가서는 머뭇거리지도 않고 그림 세 점에 황산용액을 뿌렸다. 황산용액은 〈글림 애도화〉(6쪽), 〈파움가르트너 제단화〉(66/67쪽), 그리고 〈슬픔의 어머니 성모〉(64쪽)의 표면을 삭혔다. 그 정신이상자는 이 그림들을 복원이 불가능해 보일 정도로 심하게 손상시켰다. 추산한 바에 의하면 그가 입힌 손해는 약 3500만 유로에 이르렀다. 이후 이 그림들은 아주 철저한 복원작업을 거쳐, 눈을 바싹 들이대고 봐야만 물감이 지워졌던 곳이 어디인지 알아볼 수 있을 정도가 되었다.

알브레히트 뒤러를 다루는 책을 왜 이런 재난 이야기로 시작해야 할까? 모순으로 들릴 수도 있겠지만 이 같은 재난도 역사상 가장 유명한 이 독일 화가가 미술사의 만신 전에 입성한 증거이기 때문이다. 미술관에서 벌어지는 공격은 대개 세계적으로 유명한 화가들의 작품만을 겨냥한다. 이 공격자는 뒤러 전에도 함부르크 쿤스트할레에 소장되어 있던 파울 클레의 그림 한 점과 카셀에 있던 렘브란트의 그림 세 점을 노린 적이 있었다. 달리 말해 이들은 뒤러급 화가인 셈이다. 최근 런던의 대영박물관은 뒤러를 '최초의 진정한 국제적 화가'라고 불렀다. 독일인들은 1500년 무렵을 '뒤러의 시대'라고 일컬음으로써 일개 화가의 이름을 황금기와 동일시할 만큼 떠받든다.

뒤러는 중세에서 르네상스로 이어지는 미술사에서 비할 데 없는 업적을 남긴 최고 수준의 대가임에 틀림없다. 그는 자신의 생애를 기록한 최초의 독일 화가였으며, 또 자화상을 독자적인 분야로 확립한 최초의 화가였다. 그는 일찌감치 예술적 기술적으로 탁월한 수준의 수채화와 판화를 선보였다. 또 독일 최초로 누드(13쪽)를 실물 사생한 화가였는가 하면, 미술이론에 관한 글을 써서 자기 작품의 기반을 다진 첫 화가였다. 이런 점에서 레오나르도 다 빈치만이 그와 비견될 수 있지만, 자신이 만들어낸 결과물을 보여주는 방법 면에서는 뒤러가 훨씬 체계적이었다.

그의 작품목록은 1100점이 넘는 소묘, 34점의 수채화, 108점의 동판화와 에칭, 246점의 목판화, 188점의 회화가 포함된 방대한 규모다. 지금도 새로운 작품이 계속 발견, 추가되고 있다. 2005년 6월 8일에도 슈트라우빙에 있는 성 야고보 성당의 모세가 십계명 석판을 받는 장면을 묘사한 대형 스테인드글라스가 뒤러의 밑그림을 바탕으로 만들어졌다는 사실이 언론에 발표되었다.

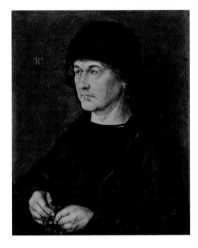

묵주를 든 대 알브레히트 뒤러
Albrecht Dürer the Elder with Rosary,
1490년
패널에 혼합 안료, 47.5×39.5cm
피렌체, 우피치 미술관

이 패널 뒷면에 뒤러 및 홀퍼 가문의 문장에 관한 내용과 함께 기록되어 있는 글에 따르면, 이 패널에는 원래 화가 어머니의 초상이 그려진 펜던트가 딸려 있었다고 한다. 이 펜던트는 17세기 이후 없어진 것으로 간주되었으나 20~30년 전 뉘른베르크 국립 미술관에 소장된 여성 초상화가 그것으로 확인되었다.

6쪽
그리스도를 위한 애도, 알브레히트 글림에게
Lamentation of Christ, for Albrecht Glim,
1500~1503년
연한 나무에 혼합 안료, 151×121cm
뮌헨, 바이에른 주립 미술관, 알테 피나코테크

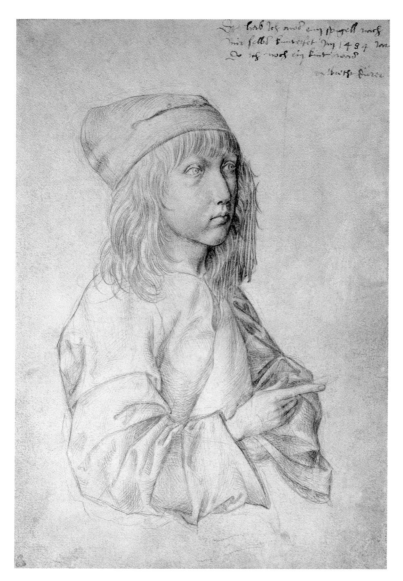

13세 때의 자화상
Self-portrait aged 13, 1484년
바탕칠 한 종이에 실버포인트, 27.3 × 19.5cm
빈, 알베르티나 그래픽 컬렉션

화가가 이 소묘를 계속 지니고 있었으며 나중에
오른쪽 모서리에 "나는 이 그림을 거울을 써서 그
렸다. 내가 아직 어렸을 때인 1484년의 모습이다"
라는 글귀를 써넣은 것으로 보아, 그는 이 소묘를
특별히 중요하게 여겼던 것 같다.

　뒤러는 13세에 이미 신기록을 세웠다. 1484년의 〈자화상〉(8쪽) 실버포인트는 미
술신동이 남긴 미술사 최초의 드로잉이다. 게다가 그의 초기 작품목록에 포함시키기에
도 뭣한 이 그림은 현재 남아 있는 유럽 거장의 자화상으로 확인된 것 가운데 가장 앳되
다. 모자의 수술이 소년의 머리칼과 거의 구별되지 않으며 몇 군데에서 윤곽선이 너무
많이 흩어져버린 점은 어린 소묘가 자신의 솜씨에 아직 자신이 없었다는 사실을 말해
준다. 손가락을 뻗어 무언가를 가리키는 소년의 동작에 수많은 해석이 뒤따랐지만, 그
냥 단순하게 생각해 어린 화가가 기존의 종교화에서 흔히 볼 수 있는 손동작, 즉 무엇을
가리키는 예언자의 손가락이나 십자가에 못 박힌 그리스도를 가리키는 성 요한의 손짓
같은 것을 골라 그렸으리라는 설명이 가장 그럴듯하다.
　이 드로잉은 뒤러가 자기 자신 및 가족을 모델로 그린 여러 점의 아름다운 초상화

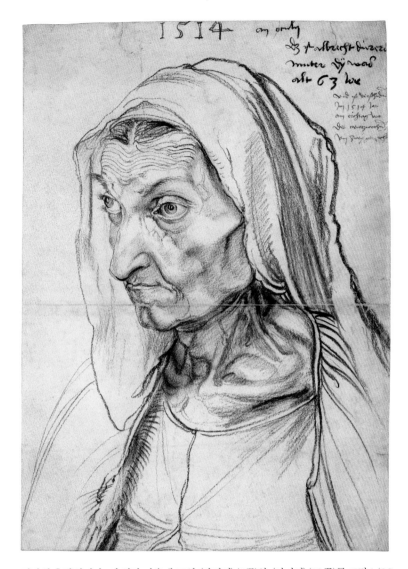

화가의 어머니
The Artist's Mother, 1514년
목탄화, 42.1 × 30.3cm
베를린 국립 미술관, 프로이센 문화유산관,
동판화 전시실

10쪽
처녀 때 성이 홀퍼인 바르바라 뒤러
Barbara Dürer, née Holper, 1489/90년경
전나무에 혼합 안료, 55.3 × 44.1cm
뉘른베르크, 게르만 국립 미술관

11쪽
화가 아버지의 초상화
Portrait of the Artist's Father, 1497년
피나무에 혼합 안료, 51 × 39.7cm
런던, 내셔널 갤러리

뒤러가 이 초상화와 1498년에 그린 자신의 프라도 자화상을 합쳐 2면화(두 그림이 같은 크기다)로 만들고 싶어했다는 주장을 완전히 무시할 수는 없다.

연작의 출발점이다. 이 연작 가운데 그의 〈아버지〉(7쪽)와 〈어머니〉(10쪽)를 그린 1490년의 패널화가 있는데, 이는 마치 2면화처럼 중앙을 향해 서로 마주보는 자세를 취하고 있다. 화가의 어머니가 여전히 전통적인 중세 후기 양식으로 그려졌기 때문에 이 그림이 뒤러의 것이 아닐지도 모른다는 의심이 오랫동안 끊이지 않았다. 이와 대조적으로 7년 뒤에 완성된 그의 아버지의 런던 초상화(11쪽)는 그 사이에 이루어진 엄청난 진보를 보여준다. 상체는 견고한 입석처럼 꼿꼿하며, 그 위에 창백한 얼굴이 나타내는 인상과 심리가 지극히 정교하게 표현되어 있다. 뒤러는 1524년에 쓴 가족의 연대기에서 자기 아버지의 생애를 각고의 노력과 노동으로 점철된 일생으로 묘사했다. 이 초상화에서는 이 같은 삶의 내용과 대 뒤러의 사회적 지위가 모두 눈에 들어온다.

　예순셋의 어머니를 그린 습작에서 아들은 유럽 미술사상 가장 감동적인 초상화(9쪽)를 창조했다. 바르바라 뒤러가 죽기 두어 주일 전인 1514년 3월 19일의 그림이다. 그녀가 낳은 열여덟 명의 자녀들 가운데 그녀보다 더 오래 산 이는 셋뿐이었다. 힘든 노

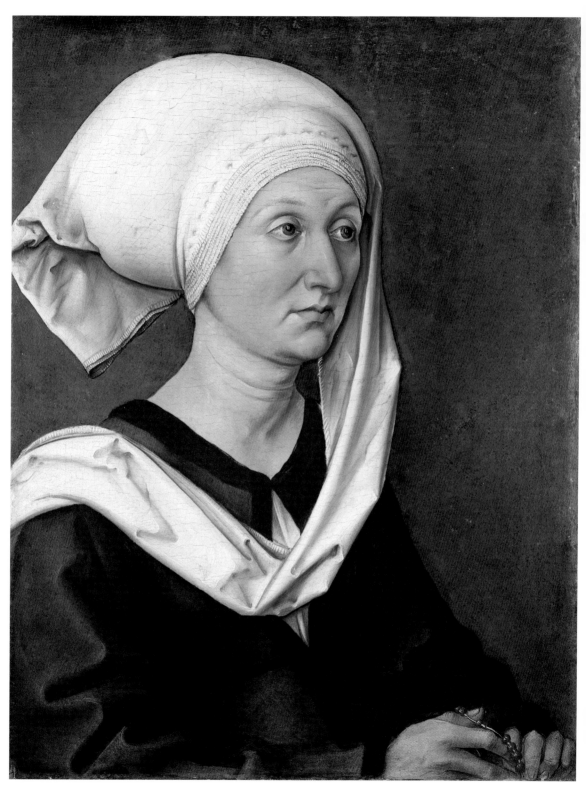

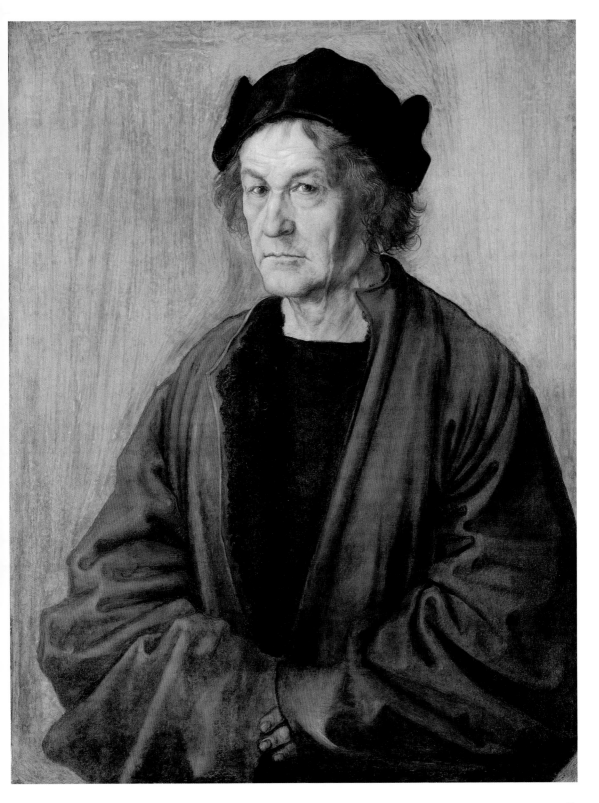

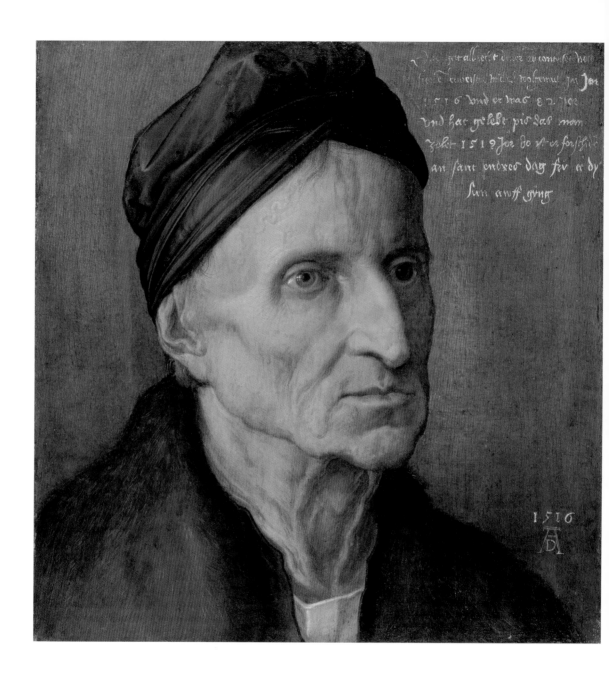

미하엘 볼게무트의 초상화
Portrait of Michael Wolgemut, 1516년
패널에 혼합 안료, 29 × 27cm
뉘른베르크, 게르만 국립 미술관

뒤러는 나중에 이 패널에다 여든두 살의 나이로
숨을 거둔 스승의 사망일을 기록했는데, 이는 그가 이
초상화를 그때까지도 갖고 있었음을 암시한다.

동과 무거운 병이 그녀의 탈진한 육신을 마구 괴롭혔다. 뒤러는 냉정한 리얼리즘을 발휘하여 죽음을 목전에 둔 이 여인을 묘사했고 그럼으로써 그녀의 쇠잔한 형체를 정신적인 덧없음의 이미지로 승화시켰다. 그의 어머니가 마침내 고통에서 놓여나자 알브레히트 뒤러는 가슴을 저미는 듯한 엄밀성으로 화면에 그녀가 죽은 날짜를 기록하고 그림을 완성시켰다. 그녀 얼굴의 주름진 굴곡을 그린 목탄 필선은 여러 곳에서 부드럽게 이어지기보다는 툭툭 끊어진 골격을 드러냄으로써 늙은 모델이 겪어온 '갖은 풍상'에 대한 화가의 동감을 표현한다.

　화가의 어머니를 그린 목탄 초상화는 일관되게 '회화적'인 특징이 강조된다는 점에서 열세 살 소년의 실버포인트 드로잉이 보이는 선적 정밀성과는 크게 다르다. 실버포인트 드로잉은 뒤러가 받은 금세공 도제 수련의 영향으로 이해될 수 있을 것이다. 이제 그 시절로 돌아가보자.

　뒤러의 선조들은 헝가리 출신이다. 줄러 시내에서 멀지 않은 곳에 어이토시라는 마을이 있는데, 이 가족의 이름은 그 마을에서 따온 것이다. 헝가리어로 어이토(ajto)란 '문'(門) 즉, 독일어의 'Tür'에 해당하므로 '뒤러'란 '어이토시에서 태어난 사람'을 의미한다. 이 관계는 이 가족의 문장에도 인용되었다(93쪽). 뒤러의 조부인 안토니는 말키우고 소 먹이던 전통 가업에서 손을 떼고 줄러에서 금세공업을 시작했다. 뒷날 그는 아들인 알브레히트(뒤러의 아버지, 1427~1502)를 도제로 삼아 가르쳤다.

　가족 문장에 문이 그려져 있으니 뒤러 일가는 헝가리인이었을까? 그럴 수도 있지만 마찬가지로 이미 수백 년 전 독일에서 헝가리로 옮겨간 이주민이었을 수도 있다. 사실, 헝가리의 문화적 상황이 그저 잡풀 무성한 푸스터(건지성 풀밭과 초원) 위에서의 단순한 삶을 넘어선 무척 복잡한 것이었다는 점을 생각하면 뒤러 일가의 출신을 둘러싼 논의는 별 의미가 없어 보인다. 15세기의 헝가리는 명백한 다민족국가였다. 헝가리인 외에도 크로아티아인, 독일인, 슬로바키아인, 루마니아인 등 다른 민족 그룹 역시 헝가리를 자신의 고향으로 여겼다. 보헤미아, 폴란드, 신성로마제국, 이탈리아의 수많은 장인과 화가, 지식인들이 부더의 마티야슈 코르비누스(1443~1490) 왕궁 및 다른 주요 중심지들이 제공한 번쩍이는 기회에 이끌려 이곳으로 흘러들어왔다. 중세 후반의 유럽은 사고방식 면에서 세계주의적이었고, 생산과 경제를 추진하는 사회 계층 내의 활발한 변동 또한 결코 특이한 사태가 아니었다.

　아버지 뒤러는 17세 때 헝가리를 떠나 직업 전망이 더욱 밝아 보이는 뉘른베르크로 이주했다. 1444년의 한 자료는 그가 자유제국도시에 있다는 사실과 함께 네덜란드에서 오랫동안 기술을 연마하고 왔다는 사실을 기록하고 있다. 그의 지위 상승은 꾸준했다. 뉘른베르크 시민권을 얻은 다음해인 1468년 7월 7일에는 금세공 장인 자격증을 얻었다. 이 자격증을 따려면 기혼자라야 했고, 그는 아내를 잘 골랐다. 처녀 적 성이 홀퍼였던 바르바라 뒤러(1452~1514) 역시 금세공 가문 출신이다.

　1475년에 뒤러의 아버지는 뉘른베르크 성 기슭에, 다시 말해 노른자위에 집을 구했다. 1486년 초에는 시청사에 점포도 얻었다. 1489년에 처음 받은 황실 주문도 아마 이 점포에서였을 것이다. 3년 뒤 그는 완성한 주기(酒器) 세트를 린츠에 가져가 프리드리히 3세에게 바치고 황제에게 칭찬받은 사실을 편지로 써서 아내에게 알린다.

　아버지의 이름을 물려받은 알브레히트는 1471년 5월 21일에 셋째아들로 태어났다. 부모는 그가 기초적인 읽기와 쓰기, 셈을 익히도록 학교에 보냈을 것이다. 열세 살이 된 1484년에서 1485년 사이에 소년은 아버지 작업장의 도제로 들어간다. 고도의

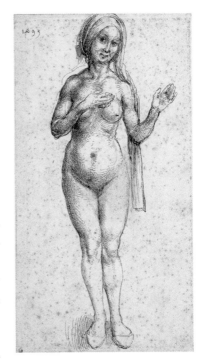

여성 누드(목욕하는 여자)
Female Nude (Woman Bathing), 1493년
종이에 잉크, 27.2 × 14.7cm
바욘, 보나 미술관

밤하늘의 천체
Celestial Body against a Night Sky, 1497년경
런던 패널화 〈회개하는 성 히에로니무스〉의 뒷면

중세에 성 히에로니무스는 최후의 심판으로 이어
지는 15일간에 일어나는 '열다섯 가지 징조를 발
견한 사람으로 간주되었다. 제12일에는 별이 하
늘에서 떨어질 것이다. 뒤러의 천체 그림은 아마
이 전설에서 힌트를 얻은 것이겠지만, 둥근 황색
의 형체는 혜성이나 별똥별로도 해석될 수 있다.

15쪽

회개하는 성 히에로니무스
Penitent Saint Jerome, 1497년경
배나무에 혼합 안료, 23.1 × 17.4cm
런던, 내셔널 갤러리

성인은 나무 밑동에서 솟아오른 십자가 앞에 무릎
을 꿇고 있다. 죽은 나무에서 새로운 '생명의 나
무', 즉 십자가가 자라나는 것이다. 오른쪽에 있는
사자는 전설에 따르면 회개하는 히에로니무스를
상징한다. 그 아래에는 새 두 마리가 있으며, 그 중
하나는 관례적으로 그리스도의 수난을 상징하는
검은방울새다.

세부묘사와 금속세공 같은 정밀성은 이곳에서 배워, 앞서 언급했듯 실버포인트 드로잉
에서 그 표현양식을 얻게 되며, 훗날 그의 그래픽 작품, 특히 동판화 작품들에서 비할
데 없이 만개한다. 아버지는 자기 작업장에서 일하는 이 신동을 틀림없이 자랑스러워
했겠지만 아들이 금세공일을 그만두려 했을 때 어떤 반응을 보였을까? "나는 그림이
더 좋았다." 훗날, 화가로서 명성을 얻고도 한참 후에 그는 품위 있고 압축적으로 이렇
게 회고했다. 그의 대부 안톤 코베르거(1445경~1513)가 젊은이의 결정을 두둔했음
직하다.

코베르거 또한 원래 금세공인이었지만 이때는 유럽에서 가장 크고 현대화된 인쇄
공장의 주인이었다. 뉘른베르크를 근거지로 한 그는 바젤, 크라쿠프, 리옹, 파리, 슈트
라스부르크, 베네치아, 빈 등지에도 지점을 갖고 있었다. 그는 또 국제적인 출판기획에
들어갈 목판화를 주문받아 인쇄하는 데도 간여했다. 15세기 말경, 그의 인쇄공장에서
는 24개의 인쇄기가 있었고 100명가량의 직인이 일하고 있었다.

화가 쪽으로 주사위가 던져지자 아버지 뒤러는 일단 시작했으니 제대로 해보자는
심정으로 아들을 뉘른베르크에서 가장 명망 있고 상업적으로도 성공한 미하엘 볼게무
트(1433/34 혹은 1437~1519, 12쪽)의 화실에 보낸다. 볼게무트의 작업장은 규모가
컸으며, 거의 모든 그림 기법을 총망라하는 다양한 장르를 다룰 수 있었다. 서적 삽화
용 목판화, 공예품과 스테인드글라스에 쓰이는 디자인, 회화 영역에서 수요가 가장 많
은 종목인 제단화, 그 밖에 초상화와 세속적 주제를 다룬 그림 주문도 받았다. 양식적
인 면에서 말한다면 이 작업장은 위대한 네덜란드 대가들의 프랑크 제국판을 만들어냈
다. 기술적으로 건실했고 독창성도 없지 않은, 평균 정도의 단순한 자연주의가 그들의
특징이었다.

이 젊은 화가이자 판화가의 훈련 과정에는 관례대로 여행도 들어 있었다. 1490년에
출발한 그의 행선지는 짐작만 할 수 있을 뿐이다. 아마 처음에는 거대한 상업 중심지인
프랑크푸르트암마인으로 갔을 것이다. 근대 회화의 출생지인 마인츠에도 갔을지 모른
다. 어쨌든 라인 강 중류 지역 여러 대가들의 영향력은 그의 후기 판화에서 분명히 입증
된다. 카렐 판 만데르는 예술가들의 생애를 기록한 『실데르부크』(1604)에서 뒤러가 네
덜란드에 갔다고 기록했으며, 요아힘 폰 잔드라르트(1606~1688)도 『토이체 아카데
미』(1675)에서 그렇게 기록했다. 최근 이 젊은 화가가 브뤼헤에 있는 한스 멤링(1494년
출생)의 작업장에 갔음을 입증하려는 시도가 있지만 이는 별로 신빙성이 없다.

그러나 뒤러의 종착지가 어디인지는 확실하게 알려져 있다. 그것은 알자스의 콜마
르 소재, 초기 네덜란드 미술을 대폭적으로 받아들인 유명한 북부 독일 화가인 마르틴
숀가우어(1450~1491)의 작업장이었다. 하지만 뒤러가 이곳에 도착한 1492년은 이
대가가 막 사망한 뒤였다. 계속 길을 간 그는 판화의 중심지 바젤로 향했으며, 그곳에서
큰 기획을 위한 목판화를 만드는 작업에 금방 직인으로 고용되었다. 그는 무엇보다도
1494년에 바젤에서 출판된 제바스티안 브란트의 베스트셀러 『바보배』에 실릴 수많은
삽화—아직 예술적인 설득력은 부족한 것들이지만—를 그렸다.

1494년 5월에 뒤러는 뉘른베르크로 돌아왔다. 그가 없는 동안 아버지는 신부를 골
라두었으므로, 7월 7일 그는 열아홉살 난 아그네스 프라이(1475~1539)와 결혼했다.
신부의 아버지 한스 프라이(1450경~1523)는 주철세공 장인이자 기계공이었다. 뒤러
의 장모 안나 룸멜은 뉘른베르크의 귀족 가문 출신이었으니, 뒤러는 이 결혼을 통해 귀
족 가문과 맺어진 것이다. 이 결혼은 아마 그 점을 노린 정략결혼이었던 듯하다. 결혼식

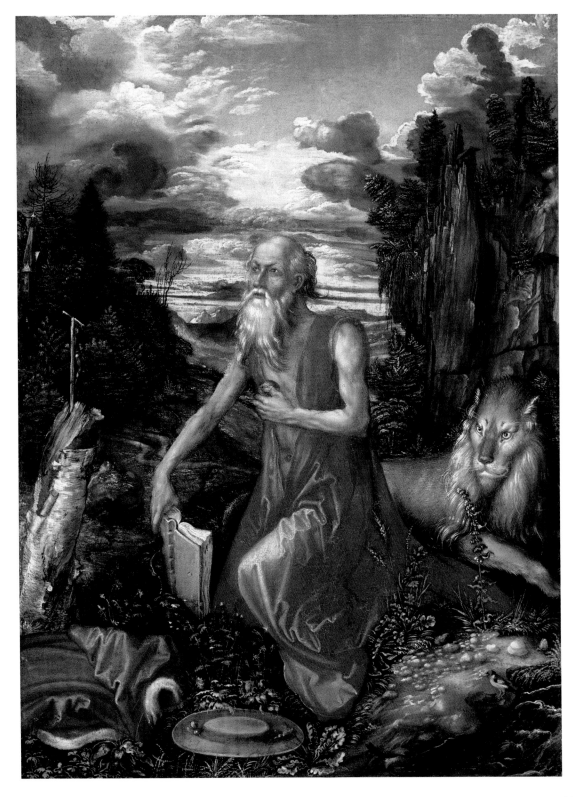

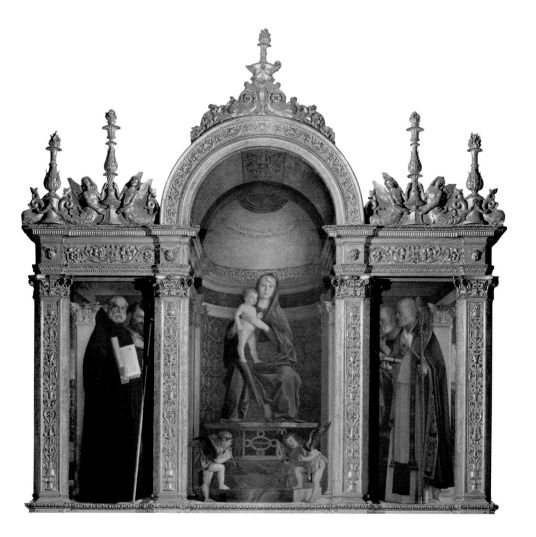

이 있은 두어 주일 만에 뒤러가 또다시 여행을 떠난 것을 보더라도 연애결혼은 아니었을 것이다. 이 여행은 1494년 뉘른베르크에 창궐한 페스트를 피하려는 목적도 있었는데, 이번에 뒤러는 이탈리아로 갔다.

　이번에도 그가 어디를 거쳐 갔는지 완전히 알려지지는 않았다. 또 최근에는 1494년 10월 말경 베네치아에 도착했는지조차 의문시되고 있다. 뒤러가 그 무렵에 그린 그림들을 보면 베네치아 미술을 본 뒤 겪은 기법상의 변화가 전혀 나타나 있지 않기 때문이다. 하지만 그의 베네치아 방문을 지지하는 증거들이 압도적으로 많으며, 그 가운데는 화가 본인이 나중에 쓴 편지에 나오는 한 구절과, "최근 뒤러가 이탈리아를 두 번째 방문했다"는 그의 친구 크리스토프 쇼이를의 1508년의 발언도 포함된다. 이런 이유에서 우리는 뒤러의 첫 이탈리아 여행을 독일 화가들의 모든 남쪽 여행의 원형이자 "북유럽 르네상스의 시작"이라고 본 에르빈 파노프스키의 입장에 동의하게 된다.

　뒤러는 베네치아에서 작은 그림을 여러 점 그린 듯한데, 그 가운데 크기가 아주 작은 패널화인 〈회개하는 성 히에로니무스〉(15쪽)는 특히 뒷면의 천체 그림(14쪽) 때문에 매우 인상적이다. 〈아치 앞의 성모자〉(17쪽)도 이때 그림일 것이다. 이 패널화는 라

벤나의 한 수녀원에 있다가 20세기에 재발견된 것으로, 한 번도 이탈리아를 떠난 적이 없다. 특히 아기 그리스도는 전형적인 이탈리아식과 일치한다. 뒤러는 무엇보다도 전 세계적 경탄의 대상이던 베네치아 화가 조반니 벨리니(1430~1516, 16쪽)의, 주로 커튼이나 풍경을 배경으로 그려진 성모에 매혹되었다. 볼게무트의 건조한 스타일에 젖어 있던 이 뉘른베르크 화가는 벨리니 작품에 표현된 색채의 심포니와, 선보다 색채가 강조된 살결을 마주하는 순간 틀림없이 새로 눈을 뜬 것 같았을 것이다. 뒤러는 이 충격에 재빨리 반응해〈할러 마돈나〉(18쪽) 및 동일한 양식의 수많은 다른 작품들을 그렸다.

안드레아 만테냐는 벨리니의 처남이었다. 뉘른베르크에서 구한 동판화를 통해 이미 그의 누드 조각을 접한 바 있는 뒤러는 베네치아에서 만테냐의 그림을 더 많이 보게 된다. 이로 인해 그는 곧 동판화 제작에, 고대로부터 영감 받은 조형 언어와 자연에 대한 연구를 결합시키는 방향으로 나아간다.

그러나 무엇보다도 수채와 구아슈를 섞어 사용한 뒤러의 수채화 기법은 이제 극히 대담하고 독창적인 수준으로 발전해, 근대 미술사가들 중에는 이를 인상주의 외광파(plein air), 혹은 세잔이나 아시아 수묵화와 비교해야 한다고 느낄 정도다. 사실 이런 수채화 가운데 한 점(20쪽)은 스케치북에다 산악 풍경에서 받은 순간적인 인상을 포착하는 한 화가를 묘사하고 있다. 뒤러만이 이런 모티프를 채택한 것은 아니다. 레오나르도 주위 그룹에서도 이런 모티프가 발견되는데, 예컨대〈산악 풍경을 그리는 남자〉(뉴욕, 레만 컬렉션)를 모사한 피에로 디 코시모(1462/62~1521경)의 펜 드로잉 같은 경우다.

아직 해명되지 않은 문제는 뒤러의 수채 풍경화가 그려진 연대다. 몇 점은 첫 번째 이탈리아 여행을 떠나기 전에 이미 그렸는데, 베를린 국립 미술관 동판화실에 소장되어 있는 유명한〈철선(鐵線) 공장〉이 여기 포함된다. 두 번째 부류는 1494년 9월에서 1495년 2, 3월 사이의 기간에 해당한다. 이탈리아로 가는 길에 그렸는지 돌아오는 길에 그렸는지 (따라서 이탈리아 미술에 자극을 받았는지) 하는 문제는 작품마다 따로 논의해야 할 것이다. 그러나 뒤러가 두 번째 베네치아 여행길에서도 수채화를 그렸다는 사실 때문에 이 문제는 더욱 복잡해진다. 몇몇 연구자들은〈버드나무 물방앗간〉(23쪽)을 좀더 이른 시기의 것으로 보지만 아마 그때 그린 그림 가운데 하나일 것이다. 수채 풍경화 역사의 한 이정표가 될 이 그림은 일찍이 볼 수 없던 일관된 분위기로 빛의 형용, 색채의 굴절과 물에 비친 그림자를 표현하고 있다. 풍부한 색채감은 1506년에서 1511년 사이에 뒤러가 베네치아 대가들의 영향을 받아 색채를 다른 무엇보다도 우선시한 경향을 따르고 있다.

그러나 뒤러의 첫 번째 이탈리아 여행의 산물인 수채화들(21, 23쪽) 또한 이 장르에서 가장 아름다운 작품들이다. 그 이전에는 누구도 수채화를 이렇게 자유롭고 정밀하게 다룬 적이 없었다. 모티프는 화면의 마지막 한 치까지 꽉 채워야 했던 중세 후기의 온갖 관례를 털어내고 종이 위에서 거의 '헤엄' 치는 듯하다. 뒤러는 시각적 인상의 흘러가 버리는 본성을 유유히 음미하며 순간일 뿐인 아름다움에 굴복하는 듯이 보인다.

하지만 현대의 감상자들이 이 수채화 작품들을 보고 경탄을 금치 못한다 해도 몇 가지 유념해야 할 것들이 있다. 이런 작품들은 의심할 바 없이 자연을 보는 새로운 방식이 낳은 결과다. 이는 그림의 최종 산물이 아니라 드로잉이나 습작 등의 예비 작업을 위한 출발점이었다. 적어도 일부는 그랬다. 그토록 인상적인 느낌을 주는데도 실제로는 밑그림으로 그려진〈산길과 나무들〉(22쪽)만 보아도 알 수 있다. 뒤러는 다른 화폭에서

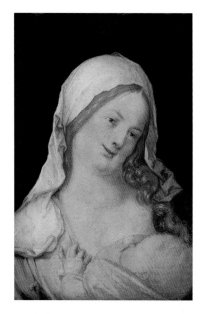

수유의 성모자
Virgin with Suckling Child, 1503년
피나무에 혼합 안료, 24×18cm
빈 미술사 박물관

18쪽
성모자(할러 마돈나)
Madonna and Child (Haller Madonna),
1497년경
패널에 혼합 안료, 52.4×42.2cm
워싱턴, 내셔널 갤러리(새뮤얼 H. 크레스 컬렉션)

이 패널화의 별칭인〈할러 마돈나〉는 그림의 왼쪽 아래 모서리에 그려진 문장이 뉘른베르크의 귀족인 할러 가문의 것인 데서 유래한다. 그 반대편 모서리에 한 야만인이 들고 있는 문장은 코베르거 가문의 것인데, 이 가문은 결혼을 통해 할러 가문과 인척이 되었다. 이 정교한 패널화는 1932년에 조반니 벨리니의 작품으로 런던의 한 경매장에 나왔다.

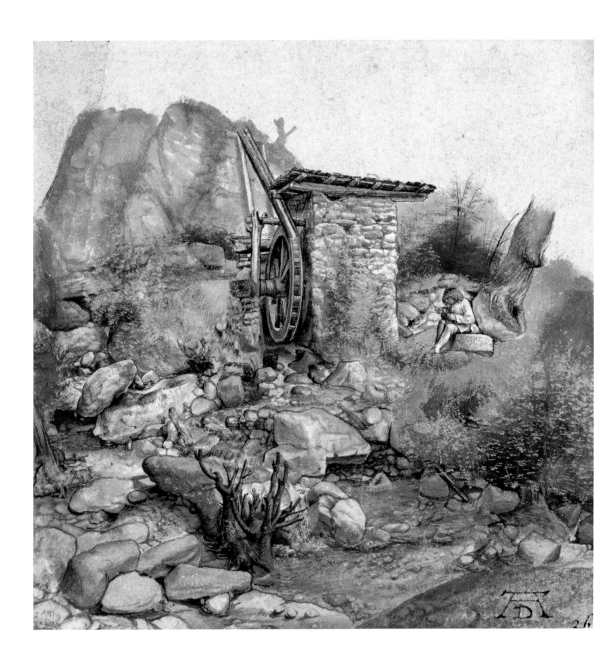

이런 밑그림 위에 단계적으로 세부묘사를 추가해나간다. 그렇더라도 이는 탁월한 발명이 아닌가!

그저 몇 겹의 붓질만으로 묵시록적인 풍경을 '간단하게 메모해 넣은' 1525년의 수채화(25쪽)는 이와는 아주 다른 목적을 수행한다. 아래에 딸린 문구는 급류처럼 쏟아지는 폭우에 갇힌 화가의 악몽을 묘사한다. 뒤러는 구름의 색깔을 여러 층으로 달리해 거리감을 암시하는 방법에 대해 논하고, 영적인 느낌을 주는 색채로 표현된 부분에서는 물이 튀는 모습을 관찰한 내용을 설명하는 등, 사실적 정보들을 잔뜩 늘어놓음으로써

산에 있는 물방앗간과 스케치하는 화가
Watermill in the Mountains with Sketching Artist, 1494년경
구아슈와 수채, 13.4×13.1cm
베를린 국립 미술관, 프로이센 문화유산관, 동판화 전시실

오른쪽 아래 뒤러의 서명은 다른 사람의 글씨다.

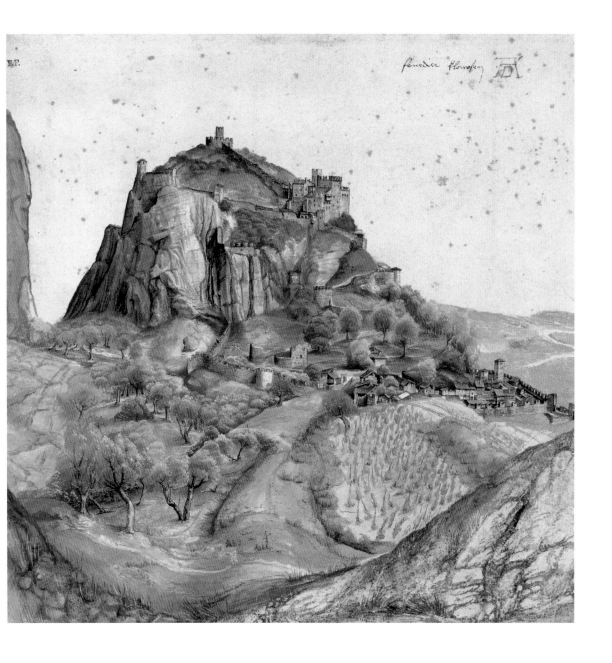

아르코 풍경
View of Arco, 1495년경
구아슈와 수채, 22.1 × 22.1cm
파리, 루브르 박물관, 드로잉 전시실

가르다 호수 북쪽 연안에서 몇 마일 떨어진 아르코의 풍경을 그린 이 작품은 베네치아에서 돌아오는 길에 제작한 것이다.
꼼꼼하게 구상된 구도와 섬세한 색채로 볼 때 이 그림은 이탈리아 수채화 가운데 가장 아름다운 그림일 것이다.
화가가 이 전경이 그려진 지점에서는 실제로 보이지 않는 모티프를 여러 가지 기억으로 되살려 그려 넣은 것을 보면 그에게는
지형학적 정확성만으로는 부족했던 모양이다. 이 수채화의 명성은 특히 그 속에 숨어 있는 신기한 형상들 때문이기도 하다.
험상궂게 찡그린 거대한 옆얼굴 모습이 바위 절벽의 왼쪽으로 튀어나왔다! 우연한 투사일까, 아니면 고의일까?

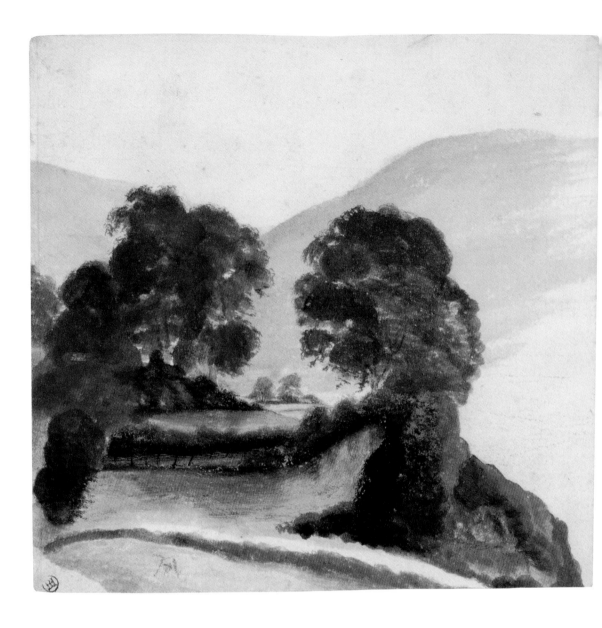

산길과 나무들
**Group of Trees with a Path in the
Mountains**, 1494년
구아슈와 수채, 14.2×14.8cm
베를린 국립 미술관, 프로이센 문화유산관,
동판화 전시실

이 모티프는 아마 발디쳄브라에서도 그린 것 같은
데, 그렇다면 그린 날짜는 1494년 가을일 수 있다.

23쪽 위
버드나무 물방앗간
The Willow Mill, 1506년 이후(?)
펜과 검은 잉크(?), 수채, 구아슈, 25.3×36.7cm
파리, 국립 도서관, 판화 및 사진 전시실

이 수채화는 상당한 예술적 경지에 올라선 작품이
다. 날짜는 더 숙고해야 할 과제로 남아 있지만, 이
풍경을 그린 장소는 밝혀졌다. 페니츠 강의 북쪽
제방으로, 거기서 이 물줄기는 뉘른베르크 성벽
바깥의 할러비제 공원을 지나간다.

23쪽 아래
강가의 성 풍경
View of a Castle by River, 1494년
구아슈와 수채, 15.3×24.9cm
브레멘, 쿤스트할레, 동판화 전시실

뒤러의 서명이 다른 글씨체로 씌어진 이 수채화는
1945년 이후 없어진 것으로 간주되었다. 그러나
2000년에 이 그림은 다른 101장의 그림 뭉치와 함
께 모스크바에서 브레멘 쿤스트할레로 돌아왔다.
지금은 여기에 그려진 성이 발디쳄브라의 세곤차
노 성이며, 따라서 이 수채화가 그려진 시기는 베
네치아로 가던 중인 1494년 가을로 보인다.

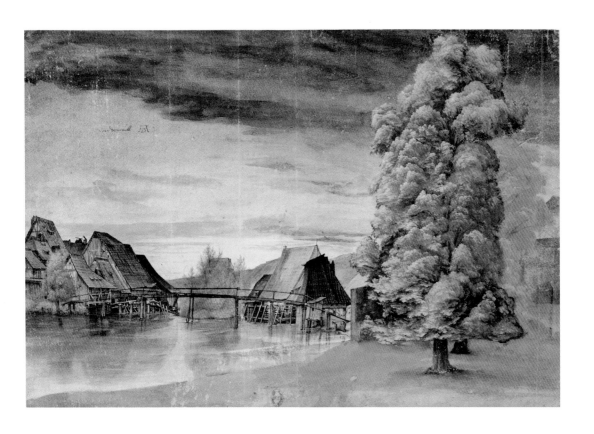

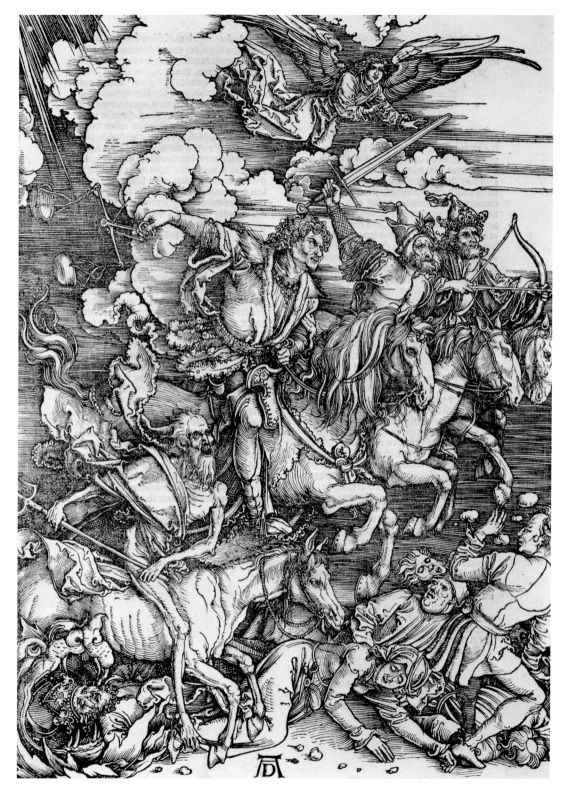

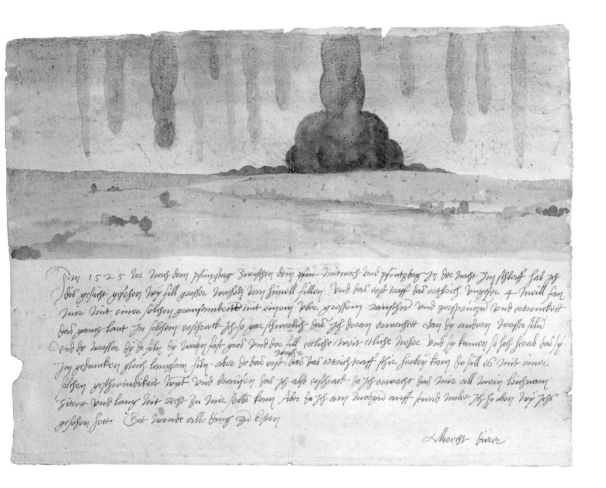

악몽이 주는 공포감을 지워버리려 했다.

뒤러가 첫 번째 이탈리아 여행을 마치고 독일로 돌아왔을 때 그곳의 분위기는 후끈 달아올라 있었다. 기사이며 인문주의자이자 시인인 울리히 폰 후텐(1488~1523)은 1500년의 새 밀레니엄을 "오, 세기여! 살아 있어 행복하도다!"라는 말로 경축했다. 그와 동시에 모든 것이 끝장난다는 소문과 혜성이나 일식, 지진, 대홍수, 역병, 기형아 출산 등 불길한 징조가 전 지역에 퍼졌다. 적그리스도가 일부에게는 발칸 지방으로부터 빈에 점점 더 가까이 다가오고 있는 투르크 군대라는 형태로, 또 다른 사람들에게는 지나치게 열성적인 개혁가들로 위장하여 나타났다.

뒤러는 평생 기적적인 현상이나 선풍적인 징후에 흥미를 느꼈다. 그는 또 1498년에 출판된, 목판화들과 성 요한 묵시록의 장면을 삽화(24쪽)로 묶은 『묵시록』에서 당시 여러 지역에 퍼져 있던 종말론적 분위기를 승화시키기도 했다. 이것은 지적 측면에서 서양미술에서 가장 도전적인 회화 연작 가운데 하나이자 그 자신의 작품목록 가운데서도 아마 가장 중요한 것으로서, 그에게 국제적인 명성을 안겨준 돌파구가 되었다. 이 작품집으로 목판화라는 매체는 유럽 판화사상 유례가 없는 극적 위력을 발휘했다.

환상
Vision, 1525년
수채, 30.5×42.5cm
빈 미술사 박물관

24쪽
묵시록의 네 기사
The Four Horsemen of the Apocalypse, 1498년
목판, 약 39.5×28.5cm
피렌체, 우피치 미술관, 판화 전시실

일부 미술사가들은 앞에 있는 모든 것을 짓밟고 나아가는 기수들의 대열을 승리, 전쟁, 인플레, 죽음의 화신으로 해석했다. 죽음 위의 기사는 굶주림이나 신성한 정의로, 또 궁수는 질병의 상징으로 해석될 수 있다.

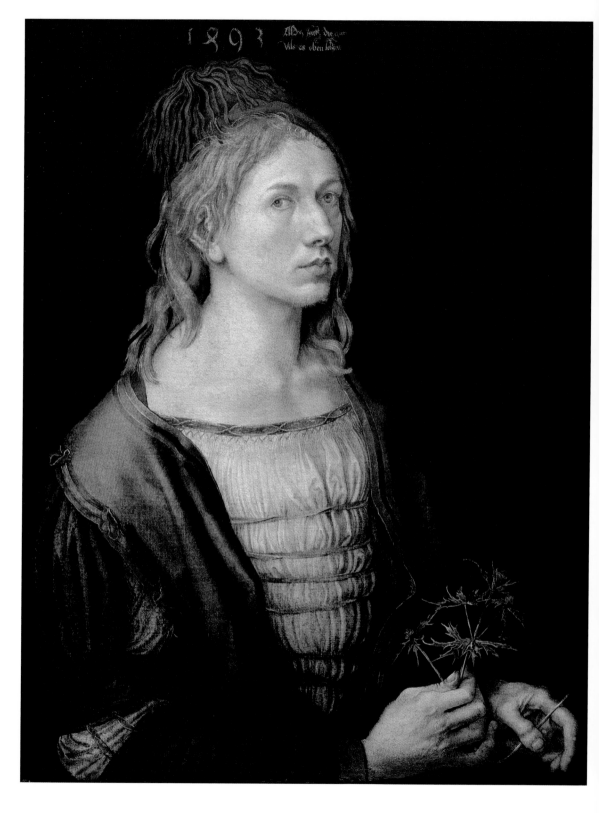

천재의 표시

뒤러가 이탈리아 여행을 마치고 돌아간 고향 뉘른베르크는 대체로 묵시록적인 불안이 덜했다. 1500년경, 전성기를 맞은 이 도시는 인적 물적으로 풍요를 누리고 있었다. 인구조사 자료는 일정치 않지만 주민 수는 대략 4만 5000명 정도였다. 신성로마제국 내에서 이보다 더 큰 도시는 6만 명가량의 인구를 가진 쾰른뿐이었다. 뉘른베르크는 유럽 전역으로 통하는 폭넓은 교역망을 갖고 있었다. 피르크하이머 가문은 1492년까지도 베네치아 조폐국에 은을 공급했다. 외향적 사고방식을 가진 이 메트로폴리스는 귀족 가문들의 과두체제가 하원의 보조를 받아 통치했다. 금세공인, 화가, 서적 인쇄업자들은 가끔 하원에 진출했으며, 1509년에는 뒤러 본인도 그랬다. 그러나 그 이후로는 화가 및 사치품 만드는 직인들이 맡을 수 있는 정치적 역할은 없었다. 이에 대한 보상으로 그들은 길드 조합원에 부과되는 규제를 면제받았는데 과학과 미술이 번성하고 있던 뉘른베르크에서 이런 조처는 그들에게 이익이 되었다.

뒤러의 입장은 동료 화가들과 목각사, 금속공예가들 가운데서도 두드러지게 '전위적'이었다. 뉘른베르크의 주요 유명인사들, 제발트 슈라이어(1446~1520), 하르트만 셰델(1440~1514), 콘라트 켈티스(1459~1508) 같은 인문주의자 및 특히 뒤러와 동갑이며 가까운 친구였던 빌리발트 피르크하이머(1470~1530, 27쪽) 같은 귀족들은 끊임없이 그의 이런 면모를 강조했다. 뒤러에게 일찌감치 작센 선제후인 현자 프리드리히(1463~1525, 30쪽)의 초상화 주문을 따내준 이가 바로 피르크하이머였을 것이다.

하지만 뒤러에게 고향과 외지에서 첫 명성을 가져다준 것은 동판화와 목판화로 된 출판물이었다. 'AD'라는 그의 서명이 1495년경 〈성가족과 잠자리〉라는 목판화에 처음 등장했다는 것도 충분히 납득할 만하다. 이제 그의 트레이드마크는 유럽 전역에서 예술성을 보장해주는 인증이 되었고, 프랑크푸르트 견본시에서는 특히 그랬다. 1500년이 시작된 직후 뒤러는 개인 작업장을 뉘른베르크에 열고 동생인 한스(1490~1534/35)와 가장 중요한 조수 한스 발둥 그린(1484/85~1545)을 고용했다.

뒤러의 자화상 가운데 혼합 안료로 가장 먼저 제작된 두 점 역시 성공의 길을 달리고 있는 인물의 이미지에 부합한다. 첫 번째 초상화는 아마 1493년에 뒤러가 아직 직인이던 슈트라스부르크에서 그린 것으로 보이는데, 스물두 살의 남자가 섬세한 손에 엉겅퀴 비슷한 꽃을 들고 있다. 꽃말이 '남편의 성실성'이라고 알려진 에린지움 종 식물이

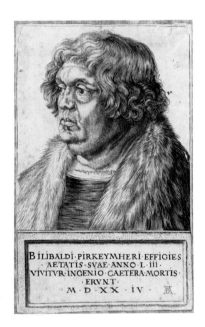

빌리발트 피르크하이머 초상
Portrait of Willibald Pirckheimer, 1524년
동판화, 18.1×11.5cm

비스듬히 정면 왼쪽을 바라보고 있는 모습으로 그려진 반신상 아랫부분은 초상의 주인공이 누구인지를 밝히는 명문이 앤티크풍 활자체로 새겨진 석판이 차지하고 있다. 여기서 뒤러는 그리 잘생기지 못한 친구의 외모에 손질을 가하여 이상적 인문주의자의 모습으로 그려놓았다.

26쪽
자화상 Self-portrait, 1493년, 고급 양피지에 혼합 안료(1840년경 캔버스에 전사), 56×44cm
파리, 루브르 박물관

마노 단면
Cut Agate, 카를스루에 패널화 뒷면

〈슬픔의 남자, 그리스도〉의 뒷면에다 뒤러는 대리석 비슷한 모양의 마노 단면을 그렸다. 마치 이런 초기 단계에서도 자신의 놀라운 재능이 드로잉뿐만 아니라 채색 분야에도 있음을 증명이라도 하려한 듯하다. 무엇 때문에 그랬든지 간에, 이 놀라운 묘사는 패널화 전면의 돌난간을 옮겨 그린 정교한 솜씨와 비교된다. 뒤러가, 지상의 삶을 경멸하고 또 그것을 극복한다는 마노의 상징을 고려했는지, 아니면 그저 〈슬픔의 남자, 그리스도〉의 무덤 재료로서 쓴 것인지는 알 수 없는 일이다.

29쪽
슬픔의 남자, 그리스도
Christ as the Man of Sorrows, 1493/94년경
전나무에 혼합 안료, 30.1 × 18.8cm
카를스루에, 국립 미술관

금빛 바탕에는 그리스도의 수난과 부활을 상징하는 가시나무의 윤곽선이 가득한 사이에 새들에게 공격받는 부엉이의 모습도 보인다. 주행성 새들이 야행성 맹금류를 공격하는 것은 대개 선과 악 사이의 전투를 상징한다. 그러나 여기서는 무고한 이가 당하는 박해와 「시편」 102장 7절의 무덤 속 그리스도의 외로움을 가리키는 것으로 보는 편이 더 낫다.

며, 곧 디가올 뒤러의 결혼을 상징하는 것으로 해석된다. 이 초상화의 재질이 둘둘 말아 뉘른베르크로 보내기 쉬운 양피지라는 사실도 이 해석을 뒷받침한다. 혹시 이 그림은 아그네스와 그 부모들에게 보낼 약혼 선물이 아니었을까?

하지만 그림 맨 위에 씌어진 글귀에 에린지움이 종교적인 상징도 담고 있다는 사실이 함축되어 있다. "내게 일어나는 일들은 신이 정한 것이니라." 이 식물은 같은 시기에 그려진 카를스루에의 〈슬픔의 남자, 그리스도〉(28, 29쪽)의 금빛 바탕에도 보인다. 뒤러는 슈트라스부르크에서 그리스도의 생애와 수난을 중심으로 하는 신비주의 경향의 평신도 단체인 고테스프로인데(신의 벗들)를 알고 지냈는지도 모른다.

5년 뒤에 그린 반신상 프라도 자화상(2쪽)은 뒤러가 패널화 분야에서 거둔 첫 대성공작으로서, 루브르 초상화보다 의도적으로 더 화려하게 그렸다. 장갑 재질이 고상한 모습을 완성하며, 빛이 환하게 들어오는 창문을 통해 내다보이는 산악지대의 파노라마 역시 장대하다. 뒤러는 아주 좋은 옷을 입고 있다. 금빛 레이스단이 달린 흰 셔츠 위에 흰색 덧옷을 입고 앞부분을 아주 낮게 늘어뜨렸다. 긴 소매의 흑백 줄무늬는 화가의 모자에서 다시 나타난다. 갈색 겉옷은 청색과 백색의 끈으로 단단히 묶여 있고, 가죽장갑으로 '신사의 복장'을 과시했다. 공식적으로는 뉘른베르크 협동조합에 속한 장인일 뿐인 뒤러가 바로 그해에 귀족 클럽인 헤렌트링크스투베(나리들의 술집)에 가입 허가를 받아 르네상스 화가라는 독점적인 특권을 강조하고 있다는 결론을 내릴 수도 있다.

뒤러는 평생 드로잉이나 유화로 자화상을 계속 그렸으며, 제단화 구도 속에 자신의 모습을 넣은 경우도 많다. 화가 본인을 최대한 활용한 작품으로 녹색 배경 위에 그린 바이마르 펜 드로잉(95쪽)이 손꼽힌다. 공개할 생각이 없었을지도 모르지만 이 작품은 우리에게 남겨진 것 가운데 화가 자신의 누드 자화상으로는 최초의 것이다. 무릎까지 그려진 뒤러는 머리그물을 쓰고 있다. 허벅지가 긴 여윈 몸뚱이의 여러 군데에서 살갗이 축 처져 있다. 그 자신의 모습을 처리한 냉혹할 정도의 자연주의 — 어찌 보면 나르시시즘 같기도 한 — 는 성기와 그 그림자에도 적용된다. 그가 천착하는 인간에 대한 시각적 탐구는 자신의 큰 눈에 떠올라 있는 질문하는 듯한 표정에든 성기의 살에든 똑같다. 1493년경의 드로잉 〈처형자와 젊은이〉(32쪽)에 이미 강렬한 리비도 취향이 드러난다. 이 그림에서 희생자인 젊은이는 거의 벌거벗은 차림으로 처형자 앞에 무릎을 꿇었다. 그런데 처형자는 치명의 일격을 위해 칼을 치켜든 것이 아니라 오히려 벌거벗은 젊은이를 애무하며, 젊은이도 분명히 그 애무를 즐기고 있다. 국부주머니에 싸인 처형자의 성기가 희생자의 상체와 팔 사이에서 불룩하게 튀어나와 있다. 처벌과 쾌락이 하나인 듯이 보인다. 중세 사법체계에서 사형수가 처형 집행자의 손에 넘겨지면 신체적으로 그들의 소유물이 되어 강간당하기도 했다. 젊은 남자들도 마찬가지였다. 인문주의자 친구들은 뒤러에게 남색 취미가 있다고 한두 번 넌지시 지적하기도 했다. 그렇다고 여기서 그리고 지금 다루고 있는 드로잉을 근거로 화가가 실제 동성애자였다는 결론을 끌어내기에는 문제가 있다. 당시 뉘른베르크 사법체계에서 동성애는 사형에 해당하는 중죄였다. 하지만 뒤러가 그 주제에 매혹되었던 것 같기는 하다.

뒤러의 가장 유명한 〈자화상〉(31쪽)은 1500년에 그려진 것으로서, 검고 아무런 형태도 없는 배경에서 그의 얼굴이, 마치 레오나르도 다 빈치의 모나리자를 연상시키는 구도로 수수께끼처럼 강렬한 인상을 띠고 등장한다. 눈에 확 들어오는 것은 넓은 이마인데, 뒤러의 실제 이마는 그렇지 않았다. 눈에 확 띄는 '귀족적인' 코와 크게 뜬 눈, 헤아릴 길 없는 눈빛이 감상자를 직시한다. 화가는 본인의 근사한 고수머리타래(친구들

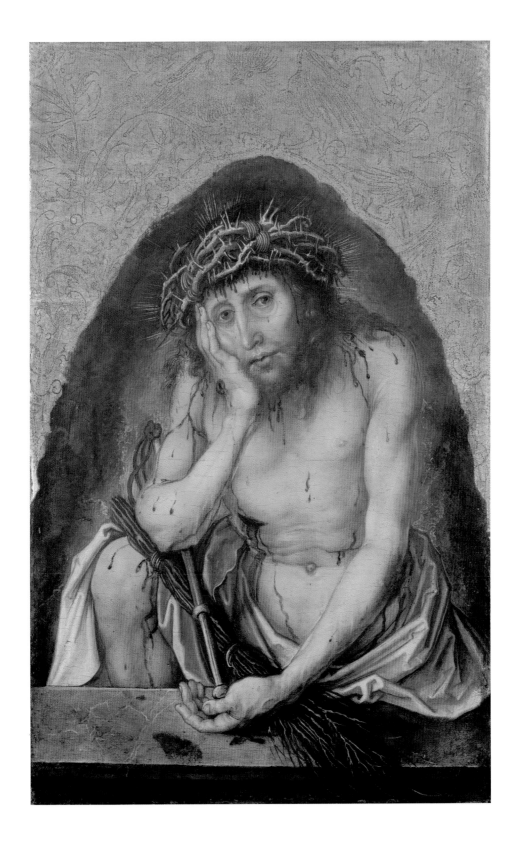

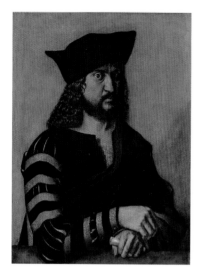

선제후 작센의 현자 프리드리히의 초상
Portrait of Elector Frederick the Wise of
Saxony, 1496년
캔버스에 템페라, 76 × 57cm
베를린 국립 미술관, 프로이센 문화유산관, 회화
전시실

이 초상화는 아마 선제후와 그의 동생이 뉘른베르
크를 방문했을 때 그린 듯하다. 서명이 진짜인지
는 논란거리다.

31쪽
모피 코트를 입은 자화상
Self-portrait in a Fur Coat, 1500년
피나무에 혼합 안료, 67 × 49cm
뮌헨, 바이에른 주립 미술관, 알테 피나코테크

뒤러가 한창 나이였을 때 뉘른베르크에서는 신년
이 12월 25일에 시작되었다. 이 유명한 자화상에
씌어진 글귀에서 화가의 나이를 스물여덟 살로 적
은 것으로 보아, 이 그림은 1499년의 마지막 주(현
대 달력을 기준으로)에서 뒤러의 스물아홉 번째
생일인 1500년 4월 21일 사이에 그려진 것이 틀림
없다. 그가 살아 있는 동안에는 한 번도 그의 작업
실을 떠난 적이 없었던 것으로 보이는 이 그림은
화가가 죽은 직후 뉘른베르크 시청사로 넘어갔다.

이 걸핏하면 놀리던)도 화려하게 치장해 금속성의 실타래처럼 굵게 꼬아 얼굴 양쪽에서
정확한 수직선을 그리도록 늘어뜨렸고, 이마 위의 고수머리는 치켜올렸다.

완전한 정면 자세와 얼굴의 이상화한 대칭성이 형성한 초연한 분위기는 바로 옛 기
독교 성상화의 장엄한 구도를 상기시킨다. 머리와 흉부는 그물망처럼 그려진 구도선 안
에 있는 것처럼 보인다. 현대 연구자들은 전체를 지적으로 종합하는 연결 좌표들을 재
구성해보려고 노력했지만 헛수고였다. 어떤 해석자들은 뒤러의 얼굴이 그리스도와 닮
았다는 점, 즉 화가의 불완전한 본성이 그리스도의 신적인 완전한 아름다움 속에 융해
되어가는 것을 오만함으로 보았다. 그래서 그 주제넘음을 정당화하려는 시도가 나오게
된다. 여기에 특히 도움이 되는 것이 그의 오른쪽 눈에 비친 창문살 모습인데, 그 영상
을 통해 눈은 영혼의 '창문'이나 '거울'로 승격된다. 어떤 주장에 의하면 이것은 신체를
넘어 정신적인 초월의 경지로 고양한다는 신플라톤주의의 인류(humanitas)라는 개념
을 불러낸다고 한다. 또 이것은 구세주의 신비적인 모방, 즉 '그리스도를 본받아'(imi-
tatio Christi)라는 평신도들에게 설교된 가르침과도 부합한다. 이 가르침은 "신자라면
평생 그리스도의 십자가를 지고 살아야 한다"는 독일 속담에도 잘 드러난다.

이런 부류의 종교적(그리고 신플라톤주의적) 의미를 무시하지 않으면서도 근대적
연구자들이 좋아하는 해석을 고려해볼 수도 있다. 근거는 화면 오른쪽에 씌어져 있는
네 줄의 문장 "그리하여 나 뉘른베르크의 알브레히트 뒤러는 28세에 나의 초상을 원래
혈색 그대로 그렸다"이다. 또 크리스토프 쇼이를은 1508년에 뒤러를 고대의 가장 유명
한 화가 아펠레스에 견주며 1500년의 자화상에 대해서도 언급했다. 쇼이를에 의하면
뒤러는 풍자작가 마르쿠스 바로의 딸인 마르시아를 본받아 거울을 앞에 두고 그렸다고
한다. 이 여성화가에 대해서는 서기 1세기의 대 플리니우스가 언급한 바 있으며, 르네
상스 시대에 보카치오가 쓴 『뛰어난 여성들의 이야기』(1360/62)에도 나온다.

마르시아 이야기의 핵심은 분명히 거울을 보고 초상화를 그린 점에 있다. 우리가
기억해야 할 것은 1500년경의 거울이란 크기도 작고 불룩한 형태밖에 없었다는 사실
이다. 무라노의 유리 장인들도 1516년에야 첫 평판 유리를 만들어낼 수 있었다. 따라서
불룩하게 휜 표면에 비친 얼굴을 평평한 화면에 옮겨놓는다는 것은 기술적으로 고도의
난제였다. 이 문제를 최초로 해결한 이가 고전시대의 한 신비로운 여성화가였다고 알려
져 있었다. 이제 뒤러는 불룩한 표면(안구의 수정체와 유사한)에 비친 모습을 평평한 패
널에 옮기면서 원래의 모습을 충실하게 표현하는 능력을 발휘했다. 사람들은 거울에 비
친 모습에서는 색채도 원래와는 다르다고 여겼다. 그러니 이 그림에 적힌 구절에서 '원
래 혈색 그대로'라는 점을 강조한 것도 회화에서 색채를 제대로 내기가 얼마나 어려웠
는지를 암시하는 의미로 이해할 수 있을 것이다.

1512년에 뒤러는 이렇게 주장했다. "훌륭한 화가라면 내적으로…… 아주 독창적
이어야 하며 영원히 살아남으려면 항상 뭔가 새로운 요소를 만들어내야 한다." 아마도
신플라톤주의 사고방식으로 거슬러 올라가는 그의 언급에서 '내적으로 아주 독창적'이
라는 구절에 내포된 창조력이 곧 뮌헨 자화상을 이해하는 열쇠가 되어줄 것이다. 모델
의 눈은 시각의 힘, 즉 원래의 이미지를 재현해내는 데 도움을 주는 눈을 나타낸다. 뒤
러가 그림의 맨 아래에 아주 틀에 박힌 스타일로 여 보란 듯이 그려 넣은 손은 육체적 기
술, 즉 '이미지'가 그림으로 실현될 수 있게 해주는 장인의 기예를 나타낸다. 그 결과 뮌
헨 자화상이 그림의 매체 및 그것이 미를 전달하는 능력이 어떤 것인지에 대한 논의를
대표한다는 해석이 나오게 되는데, 그렇게 해석한다고 해서 위에서 약술된 종교적 (및

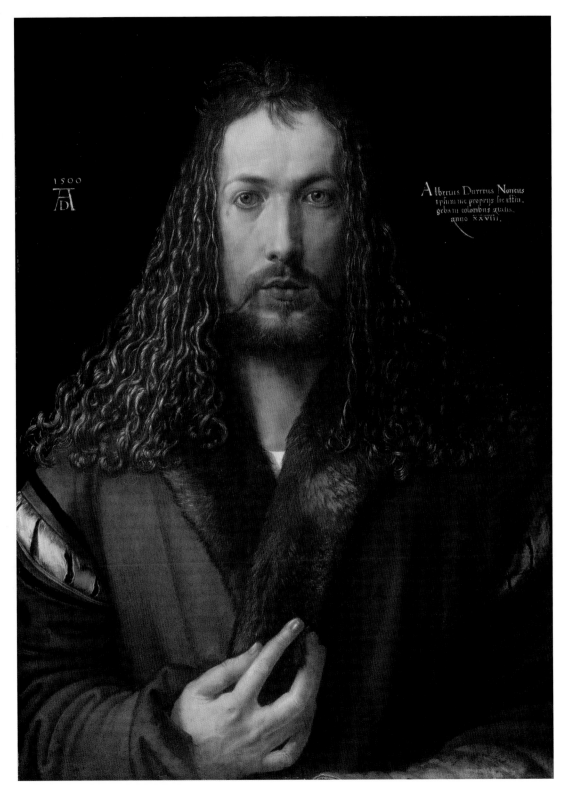

1500

Albertus Durerus Noricus
ipsum me propriis sic effin-
gebam coloribus aetatis
anno XXVIII.

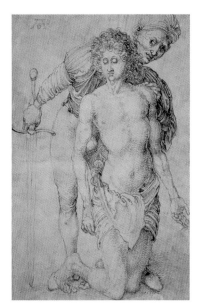

처형자와 젊은이
Youth with Executioner, 1493년경
펜과 잉크, 25.4 × 16.5cm
런던, 대영 박물관, 인쇄 드로잉 전시실

신플라톤주의적) 해석이 불가능해지지는 않는다.

첫 번째 이탈리아 여행을 통해 자극받은 뒤러는 1500년 이후 이상적 미의 본질에 대해 계속 생각했다. 르네상스 정신의 소유자인 그는 고전시대 신들의 아름다움이 최고 표준이 되어야 한다고 믿었다. 표현된 주제가 비록 기독교적 주제라 하더라도 말이다. 그는 신은 "만물을 척도와 수와 무게에 따라 배열하셨다"고 하는 외경 「지혜서」(11:20)를 언급할 수 있었다. 뒤러는 신적인 조화와 비율에 의존하는 미학의 대표적인 옹호자가 되었다. "나는 여기에 작은 불을 피우고 싶다. 그대들도 모두 기술적인 완벽성으로 나름대로 작으나마 기여한다면…… 전 세계를 밝힐 불을 피울 수 있을 텐데."

이 방면에서는 유럽의 절반에 이르는 지역을 돌아다니며 작업한 베네치아 화가 야코포 데 바르바리(1460/70~1516)가 선두에 있었다. 적어도 뒤러는 그렇게 믿었다. 바르바리가 이상적 계측과 비율 체계의 비밀을 밝혀냈다는 소문이 돌았다. 뒤러는 바르바리의 수학적, 이론적 발견물을 추적했지만 그런 것을 한 번도 발견하지 못했고, 그런 것이 실재하는지조차 알아내지 못했다. 아마 그는 이탈리아에 처음 갔을 때 바르바리를 잠깐 만나보았던 것 같다. 그가 두 번째로 베네치아에 간 것도 아마 그런 이상을 추구하기 위해서였을 것이다. 또 다른 목적이 있었을 수도 있다. 1505년 7월 말경 치명적인 역병이 다시 뉘른베르크를 휩쓸었다. 당시 연대기에 의하면 희생자 수는 1494년보다도 더 많았다고 한다. 떠날 능력이 되는 사람들은 모두 도시를 떠났다. 뒤러는 목판화와 동판화 꾸러미를 아내 아그네스에게 들려 프랑크푸르트에서 열리는 가을 견본시에 보내고, 자신은 알프스를 넘어 이탈리아 여행길에 올랐다.

산 너머에서 그를 유혹한 것은 소택지의 도시, 빛의 도시, 색채에 중독된 그림의 도시였다. 여전히 메트로폴리스이던 베네치아의 인구는 16세기 중반경 약 17만 5000명으로 추산되었다. 연대기 작가 마리노 사누도가 말한 창녀와 코르티자나(고급창녀) 1만 1000명까지 포함한 숫자이며, 1500년 무렵 또한 이와 별로 다르지 않았을 것이다.

미술사가들은 뒤러가 베네치아를 떠난 뒤의 여행길을 재구성하기 위해 엄청난 노력을 쏟아 부었다. 그가 볼로냐로 간 사실은 틀림없다. 하지만 그가 피렌체에도 갔는지, 아니면 로마까지도 갔는지, 그가 나중에 서신 교환을 하게 되는 레오나르도나 라파엘로를 만났는지, 그런 시나리오를 지지하거나 반박하는(이 편일 확률이 더 크지만) 논의는 모두 이 책에서 다룰 수 있는 범위가 아니다. 여기서는 뒤러가 베네치아에서 한 일에만 집중할 것이다. 그에 대한 정보의 출처는 그가 1506년 1월 6일에서 10월 13일 사이에 피르크하이머에게 보낸 열 통의 편지다. 그는 리알토 다리에서 본 잘생긴 젊은 군인들에 대해 이야기하면서, 그런 사람들이라면 아마 섹스에 굶주린 귀족들을 기쁘게 해줄 것이라고 말한다. 다른 구절에서는 아그네스에 대해 이야기한다. 피르크하이머는 뒤러가 집에 돌아오지 않으면 그의 아내와 동침하겠다고 위협하지만, 자기 아내가 잠자리에서 귀신을 떼버리지 않는 한 피르크하이머도 성공할 수 없을 것이라고 답한다. 뿐만 아니라 그는 피르크하이머에게 '늙은 까마귀'를 어떻게 사용했는지 편지로 알려달라고 한다. 그래야 뒤러 자신도 그 덕을 좀 볼 수 있지 않겠느냐는 것이다.

그는 베네치아에서 만난 동료 화가들과의 관계에 대해 묘사하는데, 처음에는 늙은 조반니 벨리니 이외의 모두를 아주 부정적으로 그렸다. 예를 들면, 그는 그들의 악랄한 공격을 조심하라는 경고를 받았다. 뒤러는 자신의 판화를 복제하고 서명을 위조한 마르칸토니오 라이몬디(1480경~1530경)에게 소송을 제기했다. 이는 역사상 최초의 판권 소송이었다! 어쨌든 뒤러는 곧 자신이 위대한 화가로 존경받고 있음을 알게 되었다.

1506년에 그는 피르크하이머에게 열정적인 어조의 편지를 보냈다. "이런 태양을 쬐고 어떻게 또다시 추위에 떨 수 있을까. 여기서 나는 신사인데 집에 가면 기생충이 된다네."

아마 코르티자나일 것으로 보이는 〈젊은 베네치아 여성〉 초상화(35쪽)는 비길 데 없이 아름답다. (지금도 가끔씩 이 그림이 미완성이라는 주장이 나오지만 1965/66년에 시행된 복원작업으로 반박되었다.) 어깨와 팔은 무시하고 가까이에서 본 얼굴에 집중하는 구도는 베네치아 초상화가 택하는 전형적인 구도이며, 헤어스타일도 1500년에서 1510년 사이에 베네치아에서 유행한 스타일이다. 젊은 여성의 두 번째 초상화(84쪽)는 표면을 처리한 육감적인 솜씨로 볼 때 이와 똑같이 베네치아 그림의 영향을 받은 것이라는 데 의심의 여지가 없다.

〈성모와 검은방울새〉(39쪽)는 조반니 벨리니의 구도와 매우 유사하다. 벨리니는 첫 번째 이탈리아 여행에서 뒤러에게 매우 큰 인상을 남긴 화가다. 이 그림에 나오는 검은 방울새는 아기 예수가 점토로 만든 장난감 새에게 생명을 불어넣었다는 전설, 장래에 일어나게 될 그 자신의 부활에 대한 상징을 가리킨다. 당연한 일이지만 뒤러는 이 매혹

학자들 사이의 그리스도(닷새 만에 그린 작품)
Christ Among the Doctors (Opus quinque dierum), 1506년
포플러 나무에 혼합 안료, 64.3×80.3cm
마드리드, 티센-보르네미사 미술관

1959년에 이 그림의 복제화가 발견되었다. 소묘 양식으로 그려진 그 복제화(지금은 사라짐)에는 "F[ecit] ROMA[e]"라는 글자가 씌어 있다. 1958/59년에 원그림을 세척했을 때도 같은 글귀의 흔적이 발견되었다. 그러나 지금은 그 자취를 찾을 수 없다. 두 번째의 복제 드로잉(마드리드, 티센-보르네미사 미술관)이 발견되어 뒤러가 로마 여행을 한 사실을 최종적으로 입증해준다. 하지만 현대의 미술사가들은 거의 이구동성으로 이 주장을 거부하고 있다.

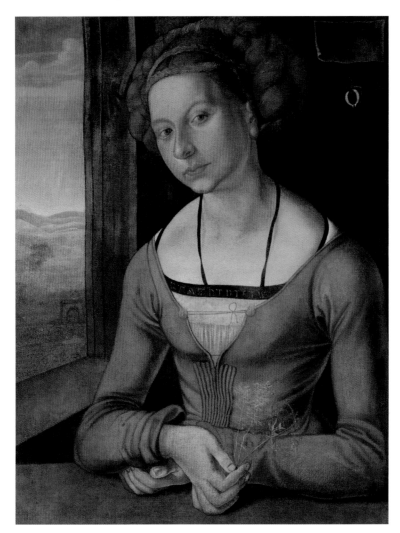

머리를 땋은 젊은 퓌를레거의 초상
**Portrait of a Young Fürleger with Braided
Hair**, 1497년
캔버스에 템페라, 58.5 × 42.5cm
베를린 국립 미술관, 프로이센 문화유산관, 회화
전시실

뉘른베르크의 귀족계급에 속하는 퓌를레거 가문
의 한 젊은 여성을 그린 초상화는 두 가지 형태로
남아 있다. 1977년 이후로 베를린 국립 미술관 회
화 전시실의 소유가 된 이 그림이 원본이라고 여겨
진다.

적이고 아름다운 그림을 자랑스럽게 여겼다.

뒤러가 베네치아에서 끝낸 마지막 작품은 〈젊은 남자의 초상〉(37쪽)이다. 이 그림
의 뒷면에는 돈 자루를 쥔 노파(36쪽)가 그려져 있는데, 이는 인색함의 은유라고 해석
되어왔지만 사실은 덧없음의 상징으로 보는 편이 더 옳을 것이다. 뒤러의 〈노파〉가 조
르조네(1477/78~1510)의 것으로 알려진 〈노파〉(La Vecchia, 37쪽)와 대략 같은 시
기에 구상되어 경쟁적인 분위기에서 서로 영감을 자극했으며, 두 작품 모두 지금은 사
라진 레오나르도 다 빈치의 작품을 원형으로 했다는 주장을 뒷받침하는 근거는 많다.

〈학자들 사이의 그리스도〉(33쪽)에 대해 뒤러는 자랑스럽게 '닷새 만에 그린 작
품'이라고 했다. 이런 눈부신 성취는 밑그림을 여러 장 그리며 미리 꼼꼼하게 계획을 세
움으로써 이루어진 것이다. 이 그림을 그릴 때 뒤러는 여러 가지 소재를 시험해보았으
며, 만테냐와 벨리니 일파가 흔히 채택하던 밀집 대형이나 레오나르도의 〈괴수의 두상〉
에 채택된 구성 형식도 써보았다.

하지만 베네치아 두 번째 체류에서 얻은 가장 큰 업적은 〈장미화관 축제〉(62쪽)다.

35쪽
젊은 베네치아 여성
Young Venetian Woman, 1505년
가문비나무에 혼합 안료, 32.5 × 24.5cm
빈 미술사 박물관

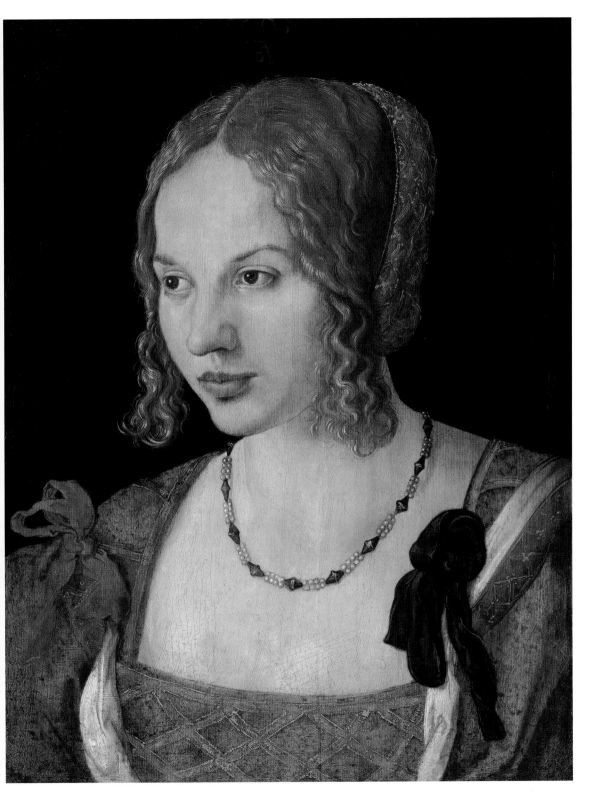

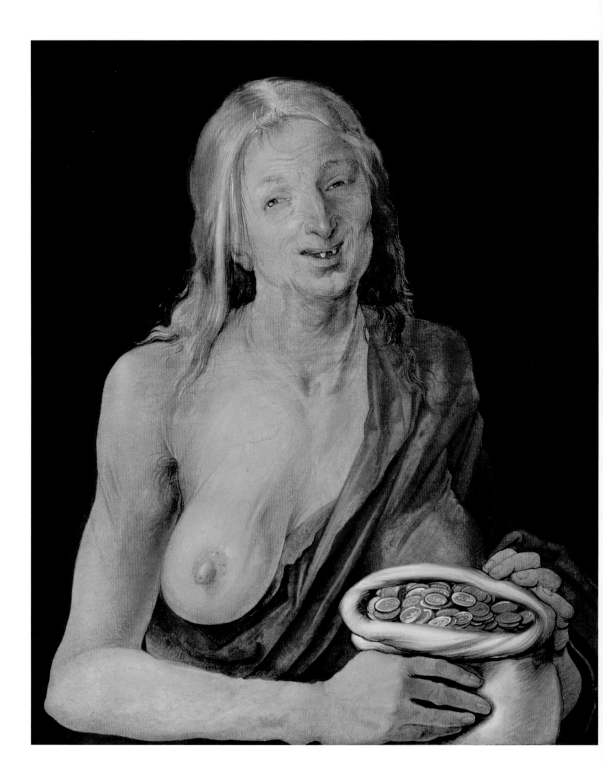

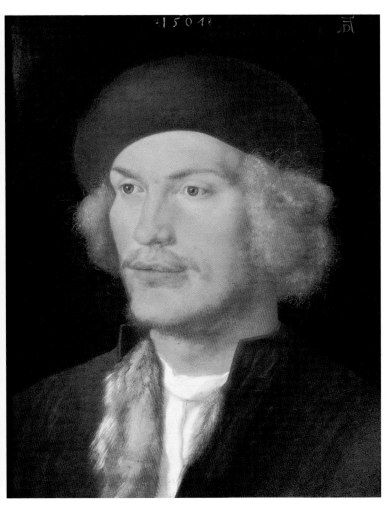

37쪽

젊은 남자의 초상
Portrait of a Young Man, 1507년
패널에 혼합 안료, 35 × 29cm
빈 미술사 박물관

이 양면 패널의 한 면에는 젊은 남자의 흉상이, 그 뒷면에는 혐오스러운 몰골의 노파가 그려져 있다. 1507년 초기의 이 그림은 뒤러가 베네치아에서 그린 마지막 작품이다.

조르조네
노파
La Vecchia, 1507년경
캔버스에 템페라와 호두 기름 섞은 혼합 안료, 68 × 59cm
베네치아, 아카데미아 미술관

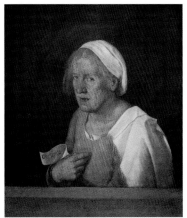

이 기념비적인 제단화는 베네치아에 있던 독일 상인들이 '자기들'이 다니는 산바르톨로메오 교회를 위해 주문한 것이며, 아마 '축복받은 로사리오 모임'이 그 비용을 지불했을 것이다. 베네치아 군주와 귀족 모두 완성된 작품을 보고 감탄했으며, 뒤러는 군주가 자신을 그 도시에 붙잡아두기 위해 근사한 조건을 제시했다고 자랑스럽게 집으로 써 보낼 수 있었다. 100년 뒤 이 그림은 황제 루돌프 2세의 눈길을 끌어 1606년에 새 주인을 맞는다. 그는 베네치아에서 프라하까지 이 그림을 행차하듯이 운반해 갔다. 삼십년전쟁 때 이 그림은 안전을 위해 체스케부데요비체로 옮겨졌는데, 1635년에 프라하로 돌아오는 길에 너무나 심하게 손상되어버렸다. 덕분에 1648년에 흐라드차니 성이 약탈당했을 때 무시되어, 남아 있을 수 있었다. 복원 시도가 여러 차례 있었지만 그림은 아직도 원래 모습을 회복하지 못한 상태다.

그렇지만 그 훌륭한 색감과 지적인 구성과 극적 짜임새를 보면 현대의 감상자들도 과거에 이 그림이 누린 굉장한 반응을 이해하게 된다. 뒤러는 풍경화 형식 안에다 성모의 대관식과 함께 지존들의 '정상회담'을 펼쳐놓았다. 아름다운 젊은 성모는 베네치아에서 지은 빛나는 푸른색 의상을 입고 있으며, 머리도 베네치아 스타일로 꾸몄다. 성모

바니타스
Vanitas, 1507년
〈젊은 남자의 초상〉 패널 뒷면

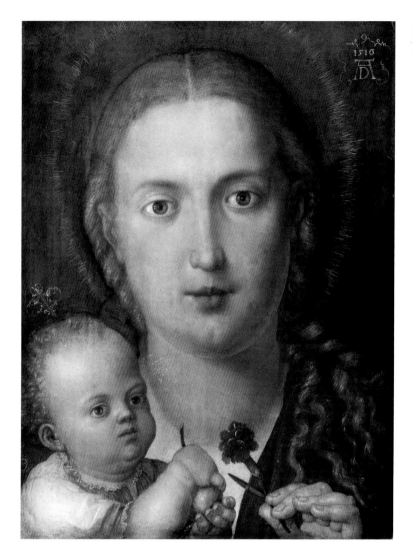

는 자기 앞에 무릎 꿇은 막시밀리안 황제의 머리에 장미화관을 얹으며, 교황을 향해서
는 아기 그리스도가 똑같은 동작을 하고 있다. 성모의 발치에서 류트를 연주하는 천사
들은 벨리니의 그림에 나오는 인물들과 같은 양식인데, 눈부신 금빛 의상을 입었다. 다
채롭게 반짝이는 천사의 날개는 뒤러가 롤러카나리아의 날개를 정밀묘사한 그림(40
쪽)을 연상시킨다. 아기천사들이 다른 예배자들의 머리에도 장미화관을 씌워주고 있
다. 뒤러는 오른쪽 산을 배경으로 자기 모습을 그려 넣었다.

　　세속의 지배자 앞 땅바닥에 황제의 왕관이 놓여 있는데, 사실 막시밀리안은 아직
그 왕관에 상응하는 호칭을 수여받은 상태가 아니었다. 사람들은 뒤러가 세속의 최고
지배권과 교회 수장 사이의 조화라는 이상을 널리 퍼뜨리고 싶어했다고 하는데, 이는
충분히 설득력 있는 주장이다. 막시밀리안이 자기 맞은편에 무릎 꿇은 교황에게 보이는
동작은 신성로마황제로 즉위하고 싶다는 요청의 상징이며, 성모가 장미화관을 통해 이
루고자 하는 소망이기도 하다.

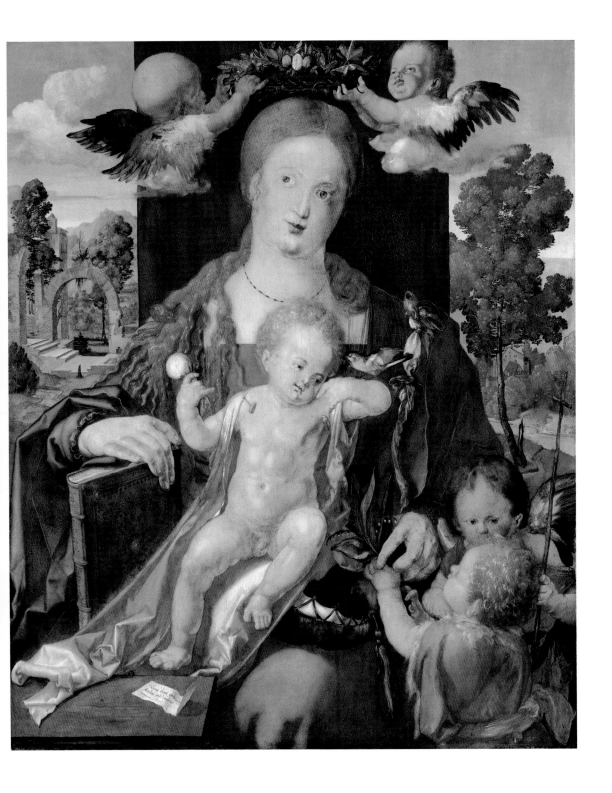

롤러카나리아의 날개
Wing of a Roller, 1500년경(혹은 1512년)
양피지에 수채와 구아슈, 불투명한 흰색으로
악센트, 19.6×20cm
빈, 알베르티나 그래픽 컬렉션

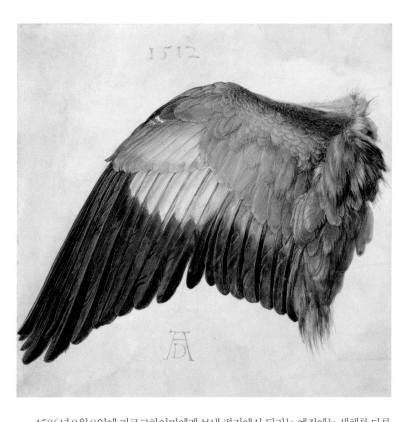

41쪽
큰 잡초 덤불
Large Piece of Turf, 1503년
배접한 마분지에 수채와 구아슈, 불투명한
흰색으로 악센트, 40.8×31.5cm
빈, 알베르티나 그래픽 컬렉션

토끼
Hare, 1502년
수채와 구아슈, 불투명한 흰색으로 악센트,
25×22.5cm
빈, 알베르티나 그래픽 컬렉션

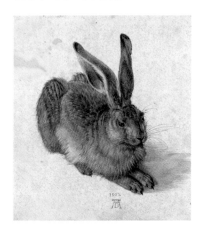

1506년 9월 8일에 피르크하이머에게 보낸 편지에서 뒤러는 예전에는 색채를 다룰 줄 모른다고 자신을 무시하던 베네치아 화가들이 〈장미화관 축제〉를 보고는 온통 찬사를 보냈다고 했다. 그들은 일찍이 이렇게 아름다운 색채를 본 적이 없었다. 하지만 나중에 로테르담의 에라스무스는 뒤러의 개가는 색채 처리 기술에 있는 것이 아니라 흑백의 사용에 있다고 판단했다. 미술 분야들 간의 경쟁에서 그의 판화 작품들이 채색화의 잠재력을 압도했다는 것이다. 이런 견해는 16세기 초반에 팽배해 있던 반(反)이탈리아적 분위기 속에서 자주 표명되었다. 즉 이탈리아 르네상스가 모든 분야를 장악해버린 것처럼 보이던 시대에도 판화 미술의 영역에서는 독일과 네덜란드가 압도적 우위를 차지하고 있었다는 것이다. 뒤러 본인에게는 또 다른 핵심 개념이 의심의 여지없이 더욱 중요했다. "왜냐하면 미술[뒤러에게 이는 곧 미술을 지배하는 비율과 기하학의 법칙을 의미한다]이란 참으로 자연에 뿌리박고 있으며 자연을 끌어낼 수 있는 사람이 자연을 차지하기 때문이다."

그리고 그는 자연을 '끌어냈다'! 남쪽 나라에서 자극받은 색채 강조에 대한 반응은 언제나 그렇듯이 꼼꼼한 데생, 즉 뒤러가 두 번째 여행을 떠나기 전에 해두었던 자연 연구의 '세밀화'였다. 여기에는 야생의 토끼를 그린 수채화(40쪽)가 포함되는데, 토끼의 털은 숨이 멎을 만큼 생생하고 그 눈은 겁에 질려 팽팽한 긴장감을 보인다. 〈큰 잡초 덤불〉(41쪽)은 곤충의 시각에서 본 풀과 물웅덩이가 배열된 그림이다. 자연을 그저 아무렇게나 포착해서 묘사한 것 같은 이 그림에서는 가장 키 큰 풀이 화면의 가로 폭을 황금비율로 분할한다. 질서와 균형이 잡힌 외관상의 혼돈은 우연한 혼란을 벗어난다. 숨은 '균형'이라는 점에서 이 그림은 신이 창조한 생장물의 본보기다.

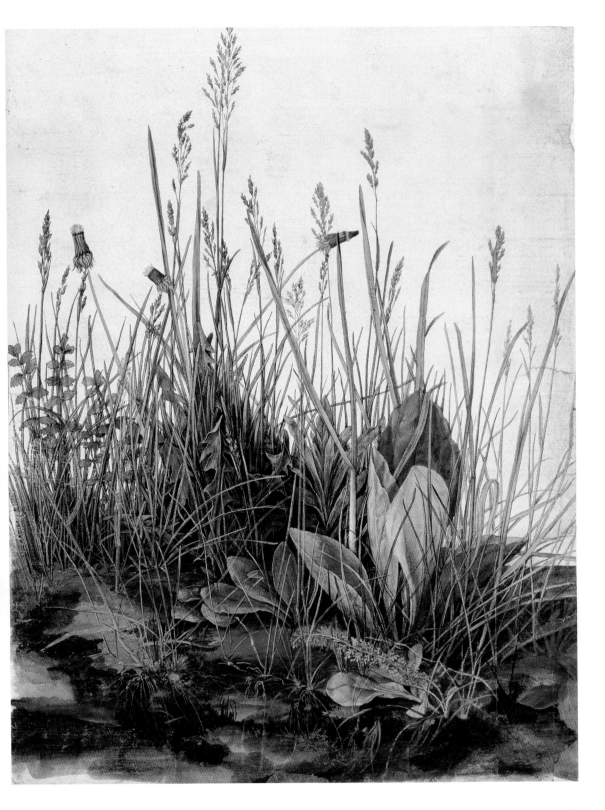

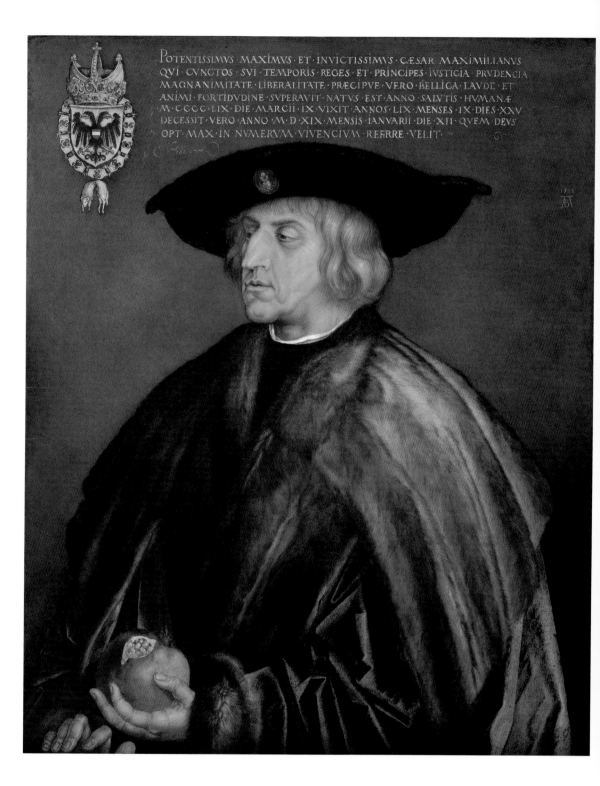

POTENTISSIMVS MAXIMVS ET INVICTISSIMVS CÆSAR MAXIMILIANVS
QVI CVNCTOS SVI TEMPORIS REGES ET PRINCIPES IVSTICIA PRVDENCIA
MAGNANIMITATE LIBERALITATE PRÆCIPVE VERO BELLICA LAVDE ET
ANIMI FORTIDVDINE SVPERAVIT NATVS EST ANNO SALVTIS HVMANÆ
M·CCCC·LIX DIE MARCII IX VIXIT ANNOS LIX MENSES IX DIES XXV
DECESSIT VERO ANNO M·D·XIX MENSIS IANVARII DIE XII QVEM DEVS
OPT MAX IN NVMERVM VIVENCIVM REFERRE VELIT

도시와 황제를 위하여

뉘른베르크는 자유제국도시였다. 다른 말로 그곳은 황제에게만 복종하는 도시로, 1423년 이후 황제들의 유물과 왕홀의 주인 노릇을 했다. 그렇기 때문에 대관식이 행해지는 아헨, 선거가 치러지는 프랑크푸르트와 함께, 뉘른베르크는 주요 제국도시의 하나로 꼽혔으며, 1520년까지는 사실 독일 신성로마제국 내에서 가장 중요시되는 도시였다.

1510년에 시의회는 뒤러에게 샤를마뉴 대제(45쪽)와 지기스문트 황제의 패널화 한 쌍을 주문했다. 실물보다 더 크게 그려진 이 반신상은 뉘른베르크 시장 광장에 면한 쇼퍼 하우스의 보물실에 걸릴 예정이었는데, 이곳은 연례 기념전시회 전야에 황제들의 왕홀과 대관식 의상이 도착하는 장소다.

주문받은 작업을 성실하게 계획한 뒤러는 잉크와 수채화로 의상과 왕관, 검, 수정구슬, 장갑 등을 미리 그려본 다음 유채로 옮겨 그렸다. 완성된 초상화는 어딘지 딱딱하고 형식적이어서 그다지 만족스러워 보이지 않는다. 격식에 치중한 것 같은 딱딱한 자세를 완화시켜주는 것은 얼굴에 나타난 좀더 생생한 표정뿐이다.

1512년에 막시밀리안 1세(1459~1519)가 뉘른베르크 최고의 화가를 고용한 것은 안목 있는 예술 후원자라는 평판을 얻고 싶어서였을 것이다. 황실에 뒤러를 소개한 이는 막시밀리안의 부유한 금융가 야코프 푸거였으리라고 생각된다. 알브레히트는 그 2년 전 아우구스부르크에 있는 푸거가의 무덤 예배당에 묘비를 설계해준 일이 있다. 또 피르크하이머나 선거후인 현자 프리드리히가 소개했는지도 모른다. 누구의 소개였든 뒤러는 이제 궁정화가가 되었다. 그는 1518년에 아우구스부르크에 있는 황실 의회에서 새 후원자의 초크 드로잉(빈, 알베르티나 미술관)을 그렸다. 이 그림 다음에는 목판화를 만들었고, 황제가 이미 죽은 뒤인 1519년에는 빈의 당당한 유화(42쪽)를 그렸다.

막시밀리안은 '최후의 기사'로서, 중세의 군주 이미지보다는 높은 교양을 갖추고 폭넓은 교육을 받은 전인(全人)적인 르네상스형 인물이었다. 그는 특이하게도 자신의 생애와 행동을 기록한 자전을 남겼다. 마상시합에 관한 그의 저서 『프라이달』에 실릴 목판화 삽화가 1516년에 뒤러의 작업장에서 제작되었다. 뒤러의 조수 한스 슈프링깅클레와 한스 쇼이펠라인도 막시밀리안의 무용담 『백군주』에 실린 삽화를 만드는 데 부수적으로나마 간여했지만, 왕의 다른 책에 실린 삽화는 만들지 않았다.

후세가 자신을 기억할 기념비적인 작품을 주문할 때 황제가 선택한 것 역시 목판화

『막시밀리안 황제의 기도서』에 아메리카 인디언의 모습이 장식된 41쪽, 1514년
양피지에 펜과 빨강, 초록, 보라색 잉크,
28 × 19.5cm
뮌헨, 바이에른 주립 도서관

42쪽
막시밀리안 1세
Emperor Maximilian I, 1519년
피나무에 혼합 안료, 74 × 61.5cm
빈 미술사 박물관

이 유화에는 뒤러의 서명이 있고, 왼쪽 위 모서리에는 황금양털 기사단의 의례용 사슬로 둘러싸고 쌍두독수리를 드리운 황실문장이 있다. 그 오른쪽에 긴 라틴어 문장으로 합스부르크 가문의 수장이 이룬 업적을 찬양했다.

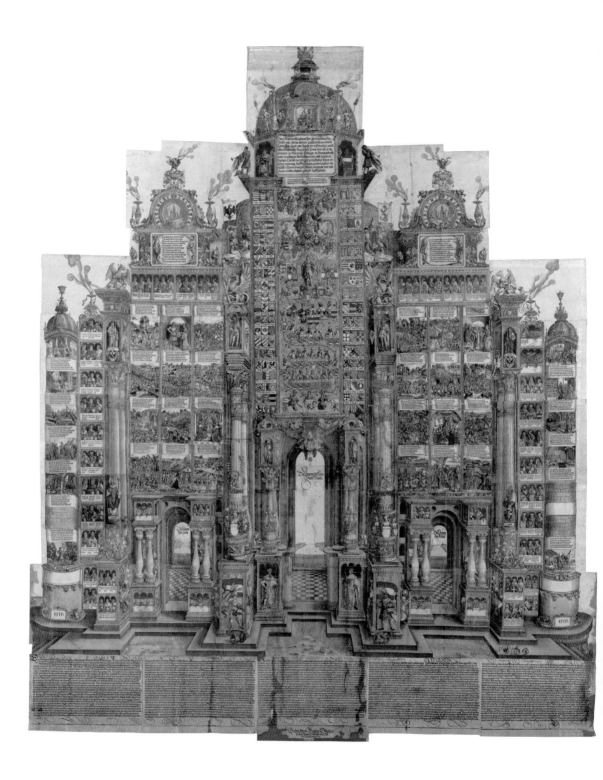

44

라는 대량생산 매체였다. 〈개선문〉과 〈개선행진〉이 그것이다. 이 '어마어마한' 규모의 목판화는 제국 전역의 도서관과 문서고, 미술관에 걸어둘 목적으로 제작되었다.

막시밀리안의 〈개선문〉(44쪽)은 크기가 357×295cm(표면적이 거의 10제곱미터에 달한다!)에 192개의 판목으로 만들어졌으며, 전 시대를 통틀어 가장 큰 목판화다. 전체 작품은 여러 화가와 판각가 히에로니무스 안드레아에가 참여했고 뒤러가 전체 작업을 감독했다. 제일 바깥쪽에 두 개의 원기둥이 있는 구도는 위대한 레겐스부르크의 대가 알브레히트 알트도르퍼(1480~1538)의 구상을 따랐다. 뒤러 본인은 황실 가계도가 그려져 있고 꼭대기에 막시밀리안 본인을 형상화한 복잡한 암호가 씌어진 중앙탑을 구상했는데, 그의 작업은 아마 1512년 이후에야 가능했을 것이다. 이 종이 개선문은 이탈리아 북부에서 발행되는 영향력 있는 인쇄물만이 아니라 고대 미술의 문학적 모델 및 소규모 작품들에서도 영감을 얻어 만들어졌다.

나무판을 판각하는 작업은 1515년에 시작되었고, 1517년에는 시험 인쇄지가 황궁에 전달되었다. 첫 번째 완성본 판화가 인쇄된 것은 1518년의 일이다. 막시밀리안이 죽은 뒤 뒤러는 제2판을 간행했고, 그 수입은 그가 가져도 좋다는 허락을 받았다.

막시밀리안의 〈개선행진〉 가운데 뒤러가 직접 만든 것은 1518년에 완성된 〈장대한 개선마차〉(46쪽)뿐이다. 행진 전체는 137개의 판목으로 구성되며, 전체를 이으면 길이는 55미터에 달한다! 이탈리아 르네상스 때, 그리고 부르고뉴 왕실에서도 상연된 「승리」를 본딴 회화적 프리즈가 개선문을 향해 실제처럼 움직여가는 것이다.

뒤러가 막시밀리안을 위해 제작한 가장 아름다운 작품은 황제의 기도서 테두리를 장식한 드로잉들이다. 1469년에 창설된 성 게오르기우스 기사단의 특별 회원들은 인쇄된 기도서를 한 권씩 받게 되어 있었다. 아주 값비싼 양피지에 인쇄된 뮌헨 기도서의 테두리 장식 드로잉이 한 개인에게 헌정된 삽화, 즉 황제만을 위한 특별판용인지, 아니면 인쇄 판목을 만들기 위한 밑그림인지의 여부는 아직 논란이 끝나지 않았다. 뒤러는 1514년에 이 기획에 착수했다. 그 다음해에는 모두 해서 50쪽에 들어갈 삽화를 완성했으며, 그 가운데 45쪽 분량은 환상적인 형체들로 꾸민 테두리 그림이었다. 테두리 드로잉은 빨강이든 초록이든 자주든, 단색으로만 그렸다. 무엇보다 놀라운 것은 "이 세상과, 그 안에 가득한 것이 모두 주의 것, 이 땅과 그 위에 사는 것이 모두 야훼의 것"이라는 구절로 시작되는 「시편」 24절이 실린 41 번째 낱장(43쪽)의 왼쪽일 것이다. 여기에 뒤러는 신세계의 '야만인' 한 명을 그려 넣었다! 신대륙으로부터 들려오는 소식에 굶주린 아우구스부르크와 뉘른베르크의 분위기를 반영한 시각적 발언이 아닐 수 없다. 이 도시의 수많은 상인과 모험가들이 '인도'의 황금을 찾아 그 먼 해안에 닻을 내렸던 것이다.

1513년과 1514년에, 합스부르크 왕실은 1502년부터 계속 진행되어온 막시밀리안의 무덤 조성 사업에 뒤러를 고용했다. 실물보다 크게 제작된 거대한 청동상 세트는 막시밀리안의 비너노이슈타트 성 예배당에 설치될 예정이었지만, 결국 인스부르크의 호프키르헤에 세워진다. 한스 라인베르거(1480/85~1530년 이후 사망)는 뒤러가 그려준 드로잉 가운데 하나로 조각상 〈합스부르크의 알브레히트 백작〉(94쪽)을 만들었다.

뒤러는 뉘른베르크 시청사 개조 사업에 10년간 꼬박 매여 있었다. 1516년 여름에 시의회 회의실을 새롭게 장식하는 문제에 대해 전문가적인 탁견을 제시한 것이 계기가 되어 이 사업에 가담하게 된 뒤러는 1526년에 〈네 사도〉(77쪽)를 설치함으로써 비로소 그 계약을 완결 지을 수 있었다. 그 사이 화려한 황궁의 중심이던 대회의실을 전면적으로 다시 장식하는 작업이 진행되었다. 뉘른베르크 시 당국자들은 뒤러의 그림으로 막시

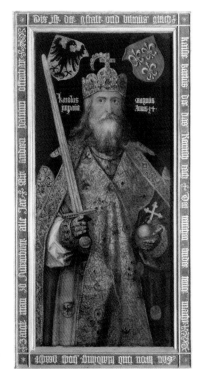

밀리안의 후계자인 카를 5세 황제에게 강렬한 인상을 주기 위해 14세기에 제작된 연작 조각상들을 거의 다 치워버리라고 지시했다. 뒤러는 1521년 중반 무렵 이 작업을 시작했다. 북쪽 벽에는 덕(德)이 이끄는 개선마차에 탄 막시밀리안 1세와, 특히 아펠레스가 그린 유명한 고대 그림에 씌어진 명문에 근거한 주제 '비방의 알레고리'를 구상했다. 뒤러가 그린 밑그림에 바탕해 벽화(1944년 폭격에 인한 화재로 소실됨)를 그린 조수들의 이름은 알려지지 않았다. 몇 주일 뒤에는 회의실 바깥 정면 작업이 시작되었다. 남아 있는 자료로 보건대, 뒤러는 작업에 드는 비용이나 인력, 혹은 금박 같은 값비싼 재료도 아낌없이 쓸 수 있었던 모양이다.

황제와 시 당국자들로부터 받은 이 방대한 과제 말고도 다른 일을 할 여유가 있었을까? 있었다. 그의 온갖 삽화 작업들이 그 증거다. 1511년에 뒤러는 중요한 목판화 연작 셋을 제작했다. 목판화 〈그리스도의 큰 수난〉(한 장에 대략 12페니히 1헬러였는데, 이는 뉘른베르크 석공의 반나절 일당에 해당한다), 〈성모의 생애〉, 〈그리스도의 작은 수난〉이 그것이다. 또 1513년에는 네 번째 연작 동판화 〈그리스도의 수난〉을 제작했다. 이 네 연작을 전부 합치면 85장에 달하는데, 이는 곧 재생 가능한 이미지와 무한한 상상력의 승리다. 1515년에서 1518년 사이에 뒤러는 철판 에칭을 연마하기도 했다. 그런 에칭 작품 가운데 여섯 점이 남아 있는데, 수수께끼 같은 〈다섯 인물의 습작〉(〈절망한 남자〉 47쪽) 도 그 중의 하나다. 이 작품의 수수께끼는 아직 완전히 풀리지 않았다.

1513년과 1514년은 뒤러의 소위 판화 명작이 제작된 해이기도 하다. 〈기사와 죽음, 그리고 악마〉(51쪽), 〈서재의 성 히에로니무스〉(48쪽), 〈멜랑콜리아 I〉(50쪽)이 그것이다. 이 판화들의 정밀함을 능가하는 작품은 지금까지도 없다. "제대로 찍어내기만 하면 세 판화는 무수한 가는 선들이 교차하며 은빛 윤기를 발하는데, ……그 선들이 이루는 치밀한 짜임새에서 그것을 만들기 위해 투입된 시간은 영원한 예술로 변신했다." (요한 콘라트 에벌라인)

수많은 미술사가들은 세 주제 사이에 연관성이 있다고 보았다. 기사는 굳건한 기독교 신앙의 상징이며, 〈멜랑콜리아 I〉은 깊은 명상 속에서 예술에 가해질 수 있는 위험의 상징, 성 히에로니무스는 은둔 속에서 만나는 신의 계시의 화신이라는 것이다. 성 히에로니무스는 우연찮게도 뒤러가 가장 많이 그린 성인이기도 하다. 또 이 걸작 판화 셋과 1504년에 제작된 판화 〈아담과 이브〉(83쪽)를 한데 합치면 네 가지 주요 기질을 묘

장대한 개선마차
The Great Triumphal Car, 1518년
펜과 갈색 잉크와 수채, 45.5×250.8cm
빈, 알베르티나 그래픽 컬렉션

우의적인 여성 인물들은 안드레아 만테냐의 동판화 〈춤추는 뮤즈들〉을 모델로 삼았다. 말 역시 알브레히트 알트도르퍼가 1517/18년에 개선문 목판화를 위해 만든 견본 인쇄를 참고한 것 같다.

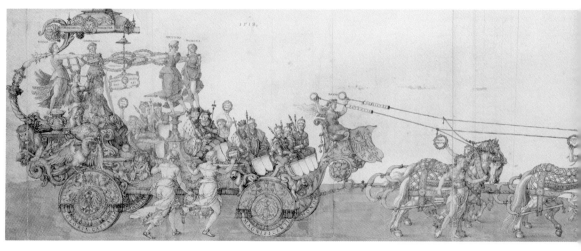

사하는 사중주를 이룬다는 주장도 제기되었다. 다혈질인 아담과 이브 뒤에는 성마른 담즙질의 기사가 이어지며, 우울질 자체인 멜랑콜리가 그 다음, 마지막으로는 냉담하고 침착한 점액질인 성 히에로니무스의 순서라는 것이다. 하지만 결코 하나의 연작으로 판매되지는 않은 것 같다.

〈서재의 성 히에로니무스〉는 주제 면에서 가장 직설적이다. 경건한 연구자이자 불가타 성서의 번역자인 이 성인은 명상적 삶과 인문주의적 박식함의 화신으로 간주되기도 했다. 16세기 중반에, 평소 외국인 화가들에게 그닥 너그럽지 않던 조르조 바사리는 뒤러가 황소 눈 모양의 창문을 통해 햇빛이 떨어지도록 한 효과를 칭찬했다. 이것은 바로크 시대에 렘브란트를 감동시킨 효과였다.

뒤러가 간단히 〈기수〉라고 불렀던 〈기사와 죽음, 그리고 악마〉는 당시 널리 퍼져 있던 견해를 주제로 삼았다. 이 그림의 주인공은 투구 면갑을 올리고 자기 앞의 길을 바라보고 있다. 날카로운 옆모습이 그려져 있고 어두운 표정이지만 기운은 넘쳐 보인다. 바로 옆의 죽음이 해골 같은 모습으로 시간의 모래가 흘러내리는 시계를 내밀고 있든, 뒤에 악마가 다가오든 전혀 신경 쓰지 않는 듯하다. 환상적인 이 장면의 무대는 바위 절벽 사이의 좁은 협곡이며, 지면에는 해골과 도마뱀 한 마리가 있다. 개는 이런 으스스한 잡동사니 물건들에 전혀 관심을 보이지 않는다. 그는 그저 주인과 함께 이 좁은 골짜기에서 빠져나가 그림 맨 위쪽에 있는 성으로 돌아가고 싶을 뿐이다.

1936년에 독일의 미술사가 빌헬름 베촐트는 〈기수〉를 민족주의적 목적에 적용해 보고픈 충동에 빠졌다. "니체가 그랬고 지금 아돌프 히틀러가 그렇듯 영웅적 영혼은 이 판화를 사랑한다. 그들이 이 그림을 사랑하는 것은 이것이 승리의 그림이기 때문이다."

현대 연구자들이 이런 이데올로기적인 왜곡과 거리를 두려 하는 점은 납득이 간다. 실제 몇 년 전에 알렉산더 퍼리히는 베촐트와 정반대의 주장을 폈다. 반짝이는 갑옷을 입은 기사는 사실 덕을 지닌 영웅이나 승자가 전혀 아니다. 오히려 그의 창에 매달린 여우털은 신앙의 수호자로 간주된 이 사람이 독일어로 Fuchsschwänzler, 즉 '여우꼬리를 가진 자'라는 의미의 뻔뻔한 위선자임을 뜻한다. 여기서 탈신화화를 꾀한 퍼리히의 시도는 핵심을 벗어나버린다. 그저 막시밀리안 1세 황제가 1498년에 여우털을 100명의 갑주 기사로 구성된 기병대의 상징물로 채택했다는 사실만 상기하면 된다.

기사, 모든 측면에서 저 '대단한 남자'가 기독교도를 상징한다는 해석이 퍼리히의

절망하는 남자
The Desperate Man, 1515/16년
철판에 에칭, 19×13.8cm
빈, 알베르티나 그래픽 컬렉션

뒤러 연구자들은 이 인쇄본에 나오는 인물들의 의미를 해독하려고 애썼지만 성공하지 못했다. 왼쪽에 상반신의 옷 입은 남자는 뒤러의 동생인 엔드레스[한스] 혹은 미켈란젤로(뒤러는 이 이탈리아 화가를 매우 낮게 평가했다!) 등 여러 가지로 추측되어왔다. 분명히 술을 너무 많이 마신 것으로 보이며, 이제 비슷하게 벌거벗고 있는 자기 앞의 여자를 곁눈질하는 벌거벗은 남자의 의도는 무엇인가? 바위에서 나타난 노인의 유령 같은 얼굴은 뒤러의 제자인 한스 발둥 그린이 1516년에 그린 사튀로스(빈, 알베르티나)를 연상시킨다. 중앙에 무릎 꿇은 인물 역시 수수께끼다. 제목은 1871년에 사람들이 바로 이 인물을 보고 떠올린 것이다.

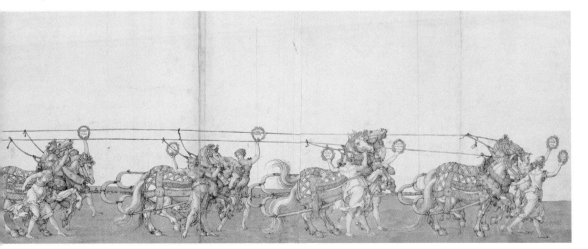

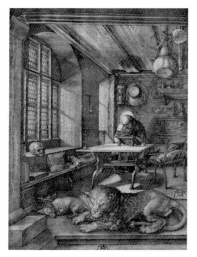

서재의 성 히에로니무스
Saint Jerome in his Cell, 1514년
동판화, 24.9 × 18.9cm
드레스덴, 국립 미술관, 동판화 전시실

49쪽
엘스베트 투허의 초상
Portrait of Elsbeth Tucher, 1499년
패널에 혼합 안료, 29 × 23.3cm
카셀, 알테 마이스터 미술관

1499년에 한스와 니콜라우스 투허 형제는 뒤러에
게 그들과 아내들의 초상화를 그려달라고 주문했
다. 각 쌍의 그림은 경첩을 달아 두 폭으로 접히도
록 했다. 니콜라우스의 초상은 오래전에 없어졌지
만, 뉘른베르크 병기 장인의 딸이자 그의 아내를
그린 이 초상화는 남아 있다.

50쪽
멜랑콜리아 I Melancholia I, 1514년
동판화, 24.2 × 19.1cm
길드홀 도서관, 런던 조합

배경에 박쥐 든 '멜랑콜리아'라는 제목 뒤의 숫
자 'I'의 의미는 아직도 제대로 설명되지 못한 상
태다. 파노프스키의 설명이 가장 그럴듯한데, 그
는 이 판화가 사튀로스가 지배하는 재능의 세 영
역, 즉 상상력, 논증적 이성, 영적 직관을 각각의
내용으로 하는 연작 가운데 하나라고 해석했다.
뒤러 당시의 글에 의하면 화가의 재능은 그 영역
가운데 가장 낮은 첫 번째 영역에 속한다고 한다.

51쪽
기사와 죽음, 그리고 악마
Knight, Death, and the Devil, 1513년
동판화, 24.4 × 18.8cm
베를린, 국립 미술관, 프로이센 문화유산관,
동판화 전시실

것보다 훨씬 설득력 있다. 기사에게서 삶이란 전쟁에 나가는 것이며, 신앙으로 무장하
고 죽음 및 악마와 맞서 싸우는 것이다. 성 아우구스티누스는 자신의 저서 『신국』에서
기독교도의 삶을 악한 세계를 통과해나가는 순례의 길이라고 설명한 바 있다. 뒤러 당
대에 정신적 권위자이던 로테르담의 에라스무스(1466, 혹은 1469~1536) 역시 기독
교 기사를 주인공으로 하는 『기독교도 기사 편람』을 1503년에 처음 출판했다. 이 글이
널리 알려진 것은 재판본이 간행된 1518년 이후의 일이지만, 이런 주제가 뒤러의 판화
와 아주 잘 부합되는 것을 보면 판화를 만들기 전에 그가 이 글을 읽었을지도 모르는 일
이다. 뒤러는 안장에 앉은 남자에게 한편으로는 죽음과 쇠퇴를, 또 한편으로는 구원의
목적인 신의 성채, 요새 딸린 성채를 동시에 제시했다. 기수는 고삐를 잡고 힘센 말을
잘 제어하고 있는데, 이는 본능과 열정의 제어를 상징하며 죽음을 침착하게 마주하고
악마에게 등을 돌리는 유덕한 자의 자기 통제력을 상징한다. 여기서 말의 모습은 (밀라
노에 있던) 레오나르도 다 빈치의 조각에서 힌트를 얻은 것이라고 볼 수도 있는데, 만약
이 짐작이 맞다면 1502년에 피르크하이머의 빈객으로 뉘른베르크를 방문한 적이 있는
조반니 갈레아초 디 산세베리노를 통해 얻었을 것이다. 갈레아초는 저 유명한 밀라노
대공이며 레오나르도의 후원자인 로도비코 스포르차의 사위다.

〈멜랑콜리아 I〉이 "전 세계를 경탄시키는" 예술 작품 가운데 하나라는 바사리의
평가는 지금도 유효하다. 이 '그림 중의 그림'은 뒤러의 다른 어떤 그림보다도 더 많은
분석의 대상이 되었다. 미술사가들만이 아니라 의사, 수학자, 천문학자, 프리메이슨 단
원들도 그 분석에 가담했다. A4 용지 한 장 크기보다도 작은 이 판화 하나에 대해 수많
은 글과 해석이 남아 있으며, 특히 그 수수께끼 같은 장면의 신플라톤주의적 내용에 대
해 다양한 해석이 가해졌다. 이 판화의 오른쪽 위 구석에 있는 사각형에서 수평으로든
수직으로든 대각선으로든 네 수를 더하면 모두 34라는 같은 합을 얻게 된다. 그 사각형
의 꼭대기 줄에 있는 수는 뒤러의 어머니가 죽은 날의 연월일이라고 한다. 맨 밑줄 중간
에 있는 두 수 15와 14는 판화가 제작된 날짜임에 분명하다.

생각에 잠긴 여주인공 같은, 이 날개 달린 여성을 멜랑콜리한 기질의 화신으로 이
해하는 것은 단연코 잘못이 아니다. 발가벗은 아기, 사냥개, 도구들과 기하학적인 물체
들은 우선 인간의 조건에 들어 있는 창조적 가능성을 나타내며, 그 다음으로는 행동력
이 마비될 때 나타날 수 있는 위험을 상징한다. 물이 보이는 배경에 제목 휘장을 물고 있
는 박쥐 같은 생물과 하늘에 있는 무지개와 혜성이라는 묵시록적 상징으로 멜랑콜리
의 어두운 측면도 상기된다.

그러므로 이 판화는 암호로 그린 자화상이거나, 적어도 화가로서 뒤러의 생애 가운
데 한 측면을 감상자와 대면시키는 것일 수도 있다. 뒤러의 다른 면모들을 보면 그는 프
티부르주아, 상업정신의 소유자였으며 가끔 돈에 대단한 집착을 보이기도 했다. 1515
년에 막시밀리안 1세는 그에게 종신연금을 주었다. 1519년에 막시밀리안이 죽고 손자
인 카를 5세가 즉위하자 연금이 계속 지급될지가 불확실해졌다. 후임 황제의 즉위식은
1520년 아헨에서 있을 예정이었는데, 뒤러는 카를 5세에게서 연금 지급에 대한 확약
을 직접 받아내기로 결심했다. 그는 즉위식에 쓰일 왕홀을 가지고 라인 하류 지역으로
파견되는 뉘른베르크 시의 사절단에 끼었다. 게다가 역병이 또다시 뉘른베르크를 휩쓸
고 있었다. 그는 이 도시를 떠나 처음에는 아헨으로 갔다가 카를이 황제가 된 뒤 첫 방문
지가 될 네덜란드로 갔다. 이번에는 아그네스도 함께했다.

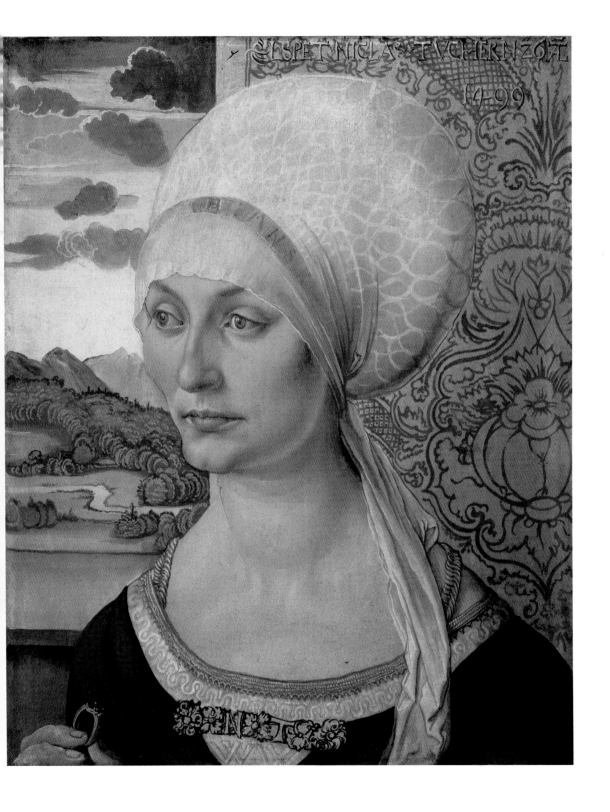

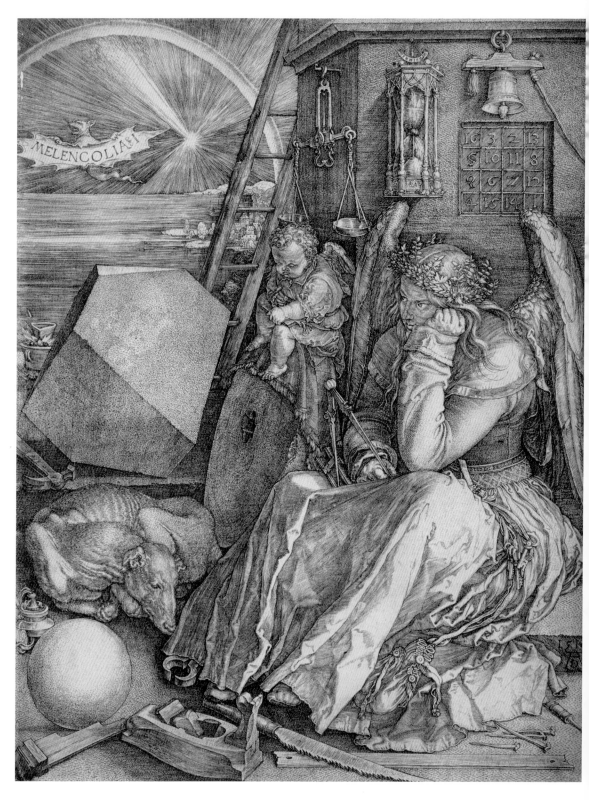

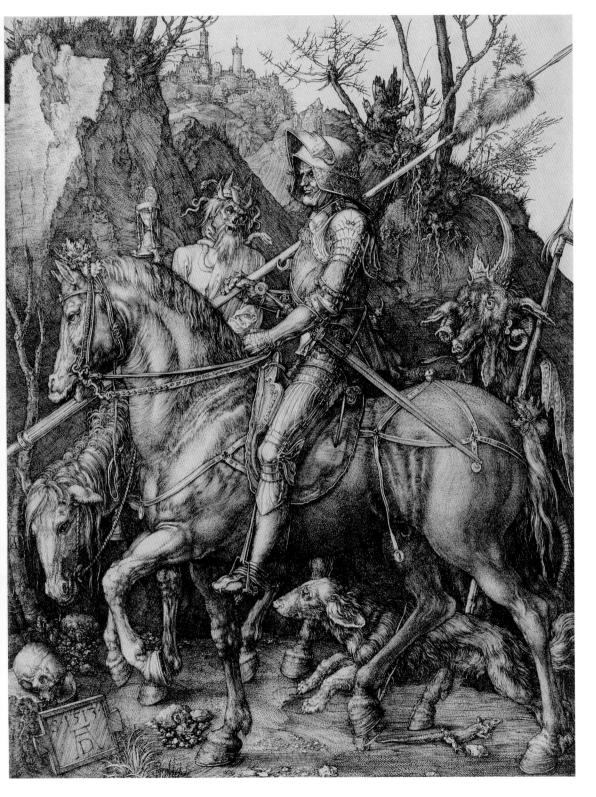

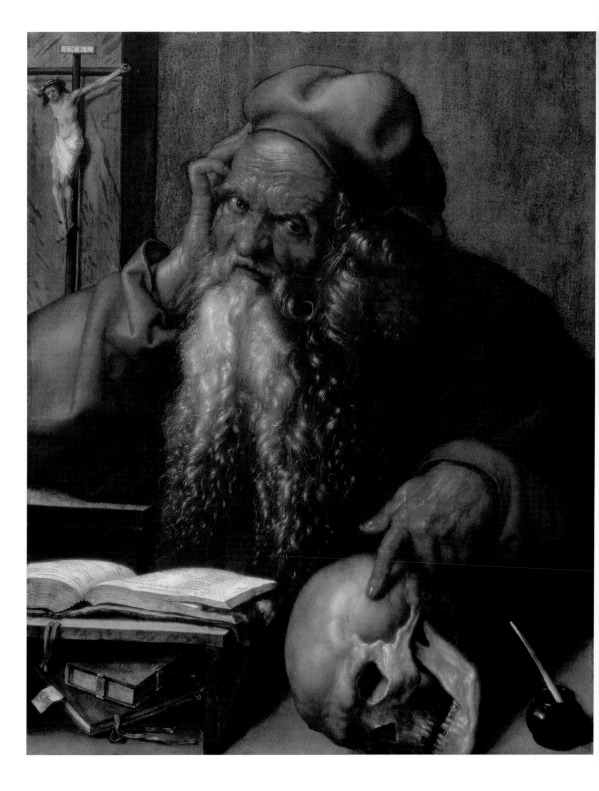

네덜란드에서

리스본의 고미술 박물관에는 관람객과 여행자들로서는 예기치 않은 보물이라 할 만한 것이 걸려 있다. 뒤러가 네덜란드에 있을 때 만든 성 히에로니무스의 작은 패널화 (52쪽)로서, 죽음을 피할 수 없는 이 삶의 덧없음을 사색하는 노학자를 인물 습작한 것이다. 이 교부의 모델로서 뒤러는 아흔세 살의 안트웨르펜 남자를 썼는데, 원래의 초상 스케치는 넉 장의 드로잉을 더 거친 뒤 거의 현실주의의 과잉이라 할 만한 성 히에로니무스의 굉장한 흉상으로 바뀌었다. 이 패널화가 주는 인상은 주로 오른쪽 아래에 아주 사실주의적인 기법으로 세밀하게 묘사된 커다란 두개골에서 온다. 두개골은 금욕주의 및 살은 썩어 없어진다는 사실을 상징하는 것으로, 성인이 그 위에 손가락을 대고 있다. 하지만 그림 속에서 우리를 들여다보고 있는 남자가 정말로 성인일까? 이 시기에 그려진 성 히에로니무스는 흔히 새롭게 현세적인 차원으로 표현되곤 했다. 갈수록 그 교부는 인문주의와 문예의 세속적 후원자들과 같아졌다. 이들 사이의 연관성은 왼쪽 아래에 아주 정교한 솜씨로 묘사한 책으로도 충분히 강조된다. 이 그림과 같은 독실한 지성주의 이미지들이 학자의 서재와 개인의 미술 컬렉션들에서 점점 더 큰 비중을 차지하게 되었다.

이 그림은 뒤러의 그림들 가운데서도 자료가 가장 충실하게 갖추어져 있다. 화가가 네덜란드를 방문했을 때 일기를 썼는데, 여행에 관한 온갖 정보만이 아니라 자신이 받은 인상도 매주 기록했기 때문이다. 원래 일기는 없어졌지만 17세기에 만들어진 사본이 있으므로 그 내용은 전한다. 화가가 이 여행길에 그린 스케치북 두 권도 남아 있다. 그 중에는 스헬데 강에서 펜을 몇 번 쓱쓱 놀려 그린 유명한 풍경화 〈안트웨르펜 항구〉 (55쪽)도 남아 있다.

1520년 여름에 알브레히트 뒤러는 뉘른베르크를 출발해 마지막 여행길에 올랐다. 그의 목적지는 플랑드르와 브라반트였으며, 황제와 네덜란드의 부유한 도시를 방문해 수입이 두둑한 주문을 확보하는 것이 목적이었다. 뒤러와 아내 아그네스, 이 건실한 부부는 화가가 갖고 있던 판화 작품들을 몽땅 꾸려 7월 12일에 출발했다. 8월 2일에는 안트웨르펜에 도착했다. 이곳은 경제력이라는 측면에서 독일의 제국도시인 뉘른베르크를 이미 따라잡았으며 심지어는 아드리아 해의 여왕 베네치아보다 더 중요한 도시로 부상한 국제교역의 중심지였다. 대양 반대편의 아메리카 대륙이 발견된 이후 신대륙에서

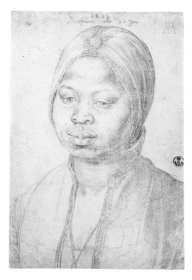

흑인 카타리나
The Negress Katharina, 1521년
실버포인트 드로잉, 20 × 14cm
피렌체, 우피치 미술관

52쪽
성 히에로니무스
Saint Jerome, 1521년
참나무에 혼합 안료, 59.5 × 48.5cm
리스본, 국립 고미술관

예전에는 뒤러가 캉탱 마시스의 그림을 보고 이 작품을 구상했다고 생각했으나 지금은 그 반대로 본다. 안트웨르펜 대가의 패널화(빈 미술사 박물관)는 그의 공방 사람들이 그린 것으로서 이 뉘른베르크 동료의 작품에서 영감을 받았다는 것이다.

독일 마창시합 기사의 헬멧
A jousting helmet for the German Joust,
1498년경
펜과 갈색 잉크, 수채, 42 × 26.5cm
파리, 루브르 박물관, 그래픽 전시실

조금 뒤인 1501년경 작업일 수도 있는 이 꼼꼼한
그림은 윤을 낸 금속면에 비친 그림자를 표현한
훌륭한 솜씨와 경이적인 표면 처리가 특징이다.

유럽으로 온갖 보물을 선적해옴으로써 리스본과 안트웨르펜은 세계로 나가는 진정한
관문이 된 것이다.

 안트웨르펜에서 이 손님은 네덜란드 동업자들의 열광적인 환영과 찬사에 휩싸였
다. 1521년 5월 5일에는, 자신을 축하하는 모임이 있은 뒤 지금까지도 사용되고 있는
새 용어 하나를 고안했다. 즉 뒤러는 안트웨르펜을 대표하는 대가들 가운데 한 사람인
요아힘 파티니르(1475/80~1524)를 '훌륭한 풍경화가'라고 지칭한 것이다.

 파티니르는 한때 '세상의 풍경'으로도 알려진, 파노라마를 떠내는 것이 장기였다.

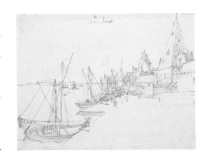

스헬데 문에서 바라본 안트웨르펜 항구
Antwerp Harbour seen from the Schelde
Gate, 1520년
펜과 갈색 잉크, 21.3×28.8cm
빈, 알베르티나 그래픽 컬렉션

뒤러는 진작부터 시몬 베닝을 통해 이런 풍경화를 간접 경험했을 것이다. 베닝은 서적 삽화 분야 대가의 한 사람으로서, 1483년 헨트에서 태어나 1561년 브뤼헤에서 사망한 것으로 알려져 있다. 16세기 첫 10년 동안 그는 브란덴부르크의 알브레히트 추기경을 위해 수많은 기도서용 삽화를 그렸는데, 그런 삽화 가운데는 파티니르에게서 영감을 얻은 것이 분명한 소형 풍경화도 있었다. 뒤러 역시 이 추기경을 알고 있었다. 16세기 초반 독일에서, 특히 뉘른베르크의 글로켄돈 작업장에서 제작된 서적 삽화에 베닝이 미친 영향은 엄청난 것이었다. 뒤러가 베닝을 통해 파티니르가 풍경화에서 발휘한 혁신적 기법에 대해 이미 알고 있었다면 이 대가를 직접 보고 싶은 마음은 더 간절했을 것이다. 안트웨르펜에서의 만남 이후 이 두 화가의 관계는 우정 비슷하게 발전했다.

뒤러는 일기의 여러 쪽에서 자신에게 쏟아진 관심이 얼마나 영광스러웠는지 모른다고 적었다. 하지만 그는 명성 때문에 눈이 멀지는 않았으며, 때로는 아내와 하녀인 수잔나까지 초대받은 호화로운 만찬도 그를 붙잡아 두지 못했다. 9월 초순에 그는 브뤼셀 궁을 방문했는데, 그곳의 여러 방에는 전 유럽에서 화젯거리가 되었던 진기하고 이국적인 물건들이 가득했다. 그 물건들 가운데는 스페인 장군 에르낭 코르테스가 멕시코를 정복한 뒤 카를 5세 황제에게 바친 선물들이 있었다. 테노치티틀란에 있던 아스텍 족장에게서 빼앗은 무기와 보석과 종교용품과 인디언 문화의 신기한 물건들은 너무나 이국적이어서 마치 다른 행성에서 온 것 같았다. 뒤러는 이런 '문화적 충격'을 재빨리 극복했으며, 멀리서 온 이런 물건들의 탁월한 솜씨에 감탄했다. 또 그런 물건들의 어마어마한 가격을 생각하며 한숨쉬었다. 그만한 돈을 마련하려면 자기는 제단화 400점을 그려야 했으니!

브뤼셀에 간 이 뉘른베르크 여행자는 공작령 동물원의 사자를 관찰하고 그렸으며, 나사우 백작의 골동품 진열실에서 거대한 운석을 보고 감탄했다. 이 화가는 항상 특이한 것에 흥미를 느끼는 편이었다. 그가 1515년에 그린 코뿔소 소묘(55쪽)도 바로 그런 예다. 그가 도착하기 조금 전에 인도양 항해에서 돌아오던 배 한 척이 리스본에 잠시 정박한 적이 있었는데, 그 배에는 코뿔소 한 마리가 실려 있었다. 유럽에서는 한 번도 모습을 보인 적이 없는 동물이었다. 마침 리스본에 있던 한 독일 상인이 그 동물을 스케치했고, 이 스케치는 몇 주일 뒤 뉘른베르크에 전해졌는데, 뒤러는 그 그림을 베끼면서 수없이 많은 상상을 덧붙였다. 진짜 코뿔소는 교황에게 보내는 선물로 로마로 보내졌지만 도중에 배가 난파되는 바람에 죽고 말았다.

네덜란드에서 코뿔소를 볼 수 없었던 뒤러는 제란트에서도 썰물에 뭍에 오른 고래를 보지 못했다. 소름 끼치는 항해 끝에 그곳에 닿았을 때는 만조가 되어 그 거대한 생물이 다시 대양으로 돌아간 뒤였다. 그런 생물을 직접 보지 못한 대신에, 그는 같은 인간이지만 '이국적'인 존재를 만났다. 이들을 묘사한 펜화에서 뒤러는 인종주의의 오만한 기미가 전혀 없는 훌륭한 존엄성을 부여했다. 뒤러는 포르투갈 출신의 도매상인 후앙 브란당의 집에 있는 하인을 모델로 〈흑인 카타리나〉(53쪽)를 그렸는데, 이 그림에 투여된 심리적 공감과 감정이입은 이 여행길에서 동족인 독일인들을 모델로 그린 다른 초상화, 예를 들면 1521년 10월 서른 살의 나이에 역병으로 죽은 단지히 상인 베르나르트 폰 레젠(57쪽)이나 세금 징수인 로렌스 스터르크(56쪽)의 초상화와 다르지 않다. 이런 초상화는 소 한스 홀바인(1497/98~1543)이 런던의 독일 상인들을 그린 훌륭한 초상화들을 능가할 정도다.

뒤러는 안트웨르펜에서는 무척이나 사업가적인 기질을 발휘했다. 그는 작품을 팔

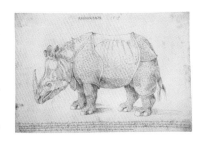

코뿔소
Rhinoceros, 1515년
펜 드로잉, 27.4×42cm
런던, 대영 박물관, 판화 및 드로잉 전시실

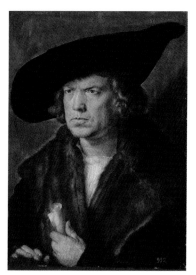

징세인 로렌스 스타르크의 초상
Portrait of Tax Collector Lorenz Sterck,
1521년
패널에 혼합 안료, 50×36cm
마드리드, 프라도 미술관

명문에 기록된 연대는 알아보기 힘든데, 1512년
아니면 1524년이다. 스타일로 볼 때 더 이른 연대
가 타당성이 있다.

뿐만 아니라 그냥 선물로 주어야 할 때도 있음을 알고 있었다. 스헬데 강가의 이 도시에
는 포르투갈 도매상들이 여럿 거주했는데, 이들은 모두 부유하고 영향력이 큰 인물들이
었다. 앞서 언급한 후앙 브란당은 그 중에서도 가장 유력한 인물로서, 오른팔 같은 루이
페르난데스 데 알마다와 함께 일했다. 알마다는 인문주의 교육을 받은 사람으로서 1519
년에는 한동안 뉘른베르크에서 살기도 했다. 뒤러는 이런 주요 인사들에게 판화 작품을
아낌없이 선사했다. 그들은 되로 받으면 말로 주는 사람들이었다! 예를 들어 루이 페르
난데스는 훌륭한 아그네스에게 작은 초록색 앵무새를 선물했는데, 이는 당시 아주 값비
싼 동물이었다. 이 두 여행객이 네덜란드에 머무는 몇 주 동안 포도주, 굴, 설탕과자, 마
지팬, 인도산 깃촉, 인도산 견과, 파이앙스 도기, 앵무새들, 반지 등 온갖 선물이 들어왔
다. 아스텍산 보물만큼은 아니더라도 비싸고 자극적인 기념물이 아닐 수 없었다.

뒤러 역시 나름대로 충분히 보답했다. 루이 페르난데스에게는 네덜란드에서 지내
는 동안 제작한 것 중 가장 귀중한 것, 즉 오늘날 리스본에 걸려 있는 〈성 히에로니무스〉
(52쪽)와 똑같은 패널화를 선물했다. 1548년까지 네덜란드의 원래 소유자에게 있던
이 굉장한 유화는 곧 네덜란드 화가들 사이에서 뒤러의 최고작으로 여겨지게 되었다.
이 뉘른베르크 화가가 그린 다른 어떤 패널화도 16세기 내내 이만큼 모작된 예가 없었
다. 다소 정밀한 복제화와 변형작의 수만도 대략 120점에 달한다!

하지만 뒤러가 네덜란드 전역에서 성공만 맛보았던 것은 아니다. 그가 겪은 가장
괴로운 경험의 하나는 막시밀리안 1세의 딸이며 1507년 이후 네덜란드 총독으로 있던
오스트리아의 마르가레테 대공비(1480~1530)를 찾아가기 위해 메클린에 들른 1521
년 6월 6일의 일이다. 뒤러는 그녀에게 크게 감사해야 할 일이 있었다. 그녀가 카를 5세
황제에게 영향력을 행사한 덕분에 그가 연금을 무사히 계속 받을 수 있게 되었기 때문
이다. 그것이 어떤 그림인지는 알 수 없지만, 그는 마르가레테에게 1519년 이후에 작업
한 막시밀리안 1세의 초상화 한 점을 바쳤는데, 나중에 대공비가 그 선물을 좋아하지
않았다는 소식을 전해들은 것이다!

이보다 더 심각한 일도 있었다. 네덜란드에서, 아마 그가 제란트 해안의 고래를 보
러 소풍 나갔을 때의 일인 듯하다. 뒤러는 이 소풍길에 병이 들어 다시는 회복하지 못하
게 된다. 열과 구토 및 심한 두통에 시달리다가 정신을 잃기까지 했다. 아마 급성 말라
리아가 아니었나 싶은데, 이후 그는 주기적으로 열병 발작을 앓게 된다. 또 이후로는 의
사들과 상담하는 것이 생활의 일부가 되었다.

이 네덜란드 여행길에서는 뭔가 실존적인 경험을 겪기도 했다. 1521년에 종교개
혁가 마르틴 루터(1483~1546)가 죽었다는 오보를 접한 그는 일기에 감동적인 애도의
글을 썼다. "지난 140년 동안 그 누구보다도 더 명료한 글을 썼으며, 주께서 그토록 복
음적인 영혼을 주셨던 이 사람을 잃다니, 우리 기도합니다. 오, 하늘에 계신 아버지여,
주께서는 성령을 다른 이에게 다시 주실 것이며, 그가 신성한 기독교회의 모든 조각들
로부터 새롭게 일어나서 우리가 기독교도의 통일성을 누릴 수 있고, 우리의 선한 일들
로써 불신자, 투르크인, 이교도, 인도인 같은 불신자들이 모두 우리에게 귀의하여 기독
교 신앙을 받아들이도록 해주실 것을 기도하나이다."

이제 이런 사정을 배경으로 종교화가 뒤러를 살펴볼 때가 되었다.

57쪽
베르나르트 폰 레젠의 초상
Portrait of Bernhard Reesen, 1521년
참나무에 혼합 안료, 45.5×31.5cm
드레스덴, 국립 미술관, 회화 전시관 구거장실

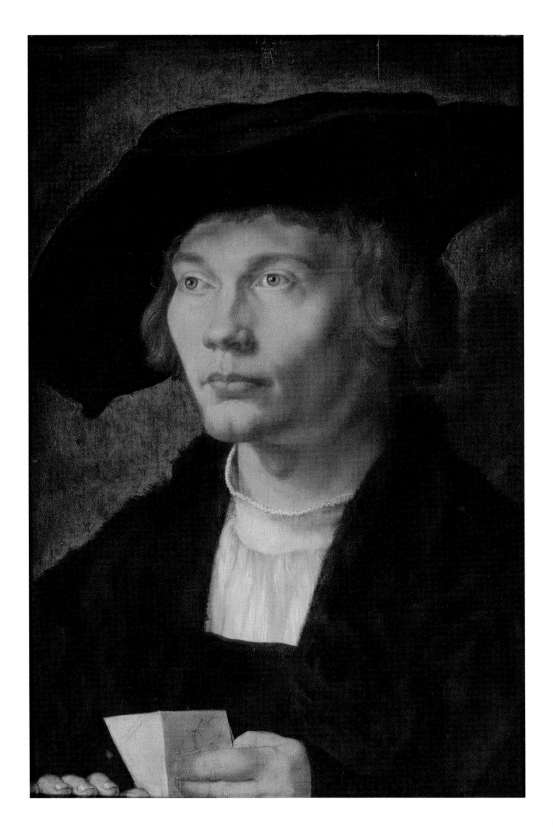

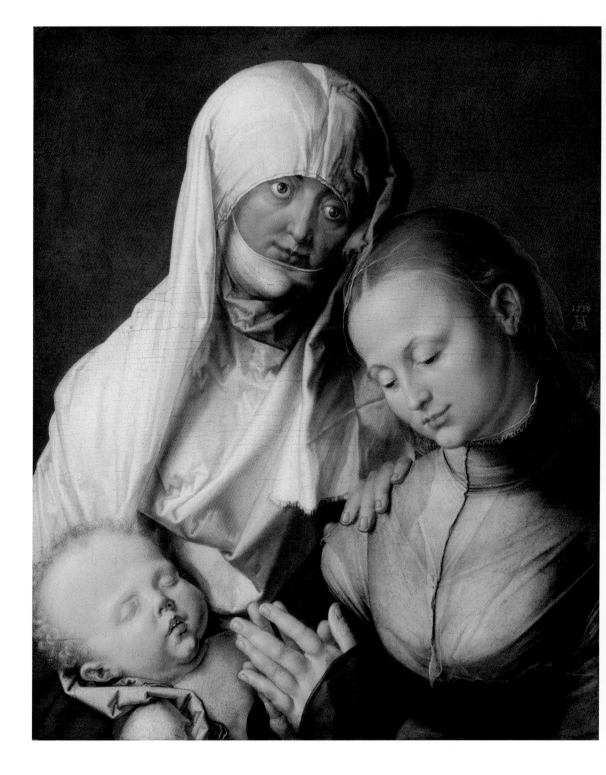

뒤러와 종교

뒤러는 독실한 기독교도였다. 그는 물론 성자는 아니었으며, 스스로 보기에도 죄악에 깊이 물든 인간이었다. 그는 모든 계층이 종교에 푹 빠져 있던 사회에서 자랐다. 15세기 중반에 아우구스부르크의 연대기 작가 부르크하르트 징크는 이렇게 썼다. "모든 이가 하늘을 향해 나아가려고 노력하고 있다." 구원 받을 길은 여러 가지가 있다. 자선 기부, 기념비가 될 만한 문학 연구, 기적에 대한 순진한 믿음, 진지한 인문주의 학술연구, 평신도 공동체에 참여해 각 교구 교회에서 활동하거나 공적인 형제회나 수도회에 참여하는 등이다. 간단히 말해, 독일의 도시들은 신의 영역의 연장 속에 양식화해 있었다. 그러나 이런 종교적 헌신이 팽배한 가운데 위기가 움트고 있었다. 성인들에 대한 존경심이 인플레라 할 만큼 증가하는 현상은 바로 신앙이 외면화하는 징후였다. 성인은 일상생활의 붙박이 시설물 같은 존재로서 존경과 사랑의 대상이었으며, 또 능력을 입증하지 못하면 욕을 먹기도 했다. 사람들은 미사를 드리고 순례를 하고 물건이나 돈을 기부하면 영원한 구원이 보장된다고 믿었다. 따라서 많은 비용을 들여 제단화나 예술작품을 제작하면 신의 총애를 받을 수 있으리라는 것이었다.

뒤러가 이런 사고방식을 벗어나지 못했다는 것은 그의 초기 삽화 작품과 독실한 종교 패널화 등에서 명백하게 알 수 있다. 특히 첫 장에서 언급했듯이 베네치아에서 영향받은 성모상 그림들이 그렇다. 또 다른 보기는 1512년에 그린 빈의 〈성모자〉(61쪽)인데, 이 그림의 색채와 구성이 전례 없는 수준의 조화를 발산한다. 그 뒤로도 이 뉘른베르크 대가의 레퍼토리에는 독실한 종교 패널화가 계속 한 자리를 차지했다. 예를 들면 1516년에 그는 사도들의 두상을 그린 일련의 유화를 제작했다. 그 가운데 〈대 야고보〉(60쪽)와 〈빌립보〉는 현재 피렌체에 소장되어 있다. 열두 사도를 그린 미완성 연작 가운데 지금 남아 있는 것은 세부묘사가 섬세한 이 두 작품밖에 없다. 〈성 안나와 성모자〉(58쪽)는 현재 뉴욕에 있으며 제작 연대는 1519년으로 추정된다. 성 안나의 얼굴은 뒤러의 아내인 아그네스를 모델로 한 것이 분명하다. 네덜란드에서 돌아온 뒤 뉘른베르크의 대가는 '성스러운 대화'(sacra conversazione) 작업에 집중했다. 이것은 성모가 조용하고 사색적인 분위기 속에서 여러 사도들과 함께 있는 모습을 그린 이탈리아에서 유래한 회화 장르다. 최종 구성은 끝내 완성되지 못했지만 밑그림이 여러 장 남아 있는데, 베를린에 있는 성 아폴로니아(81쪽)의 시사적인 습작도 그 중의 하나다. 한편 또 하나의 굉장한 작품

배를 든 성모와 아기
Virgin and Child with the Pear, 1526년
패널에 혼합 안료, 43×32cm
피렌체, 우피치 미술관

58쪽
성 안나와 성모자
St Anne with the Virgin and Child, 1519년
패널에 혼합 안료, 60×49cm
뉴욕, 메트로폴리탄 미술관(벤저민 알트만 기증품)

일체의 원죄를 짓지 않은 성모 마리아의 어머니이며 무염수태를 통해 딸을 낳은 성 안나는 15세기 제3/4분기 이후 점점 더 많은 인기를 얻었다. 성 안나의 경배는 빠른 속도로 유럽 전역에 퍼졌으며, 성 안나, 성모, 아기 그리스도라는 삼대를 소개하는 양식을 만들어냈다.

사도 대 야고보
The Apostle James the Elder, 1516년
캔버스에 유채, 46×38cm
피렌체, 우피치 미술관

인 〈배를 든 성모와 아기〉(59쪽)는 뒤러가 유화로 남긴 최후의 성모상으로서, 이 그림을 그린 시기는 뉘른베르크가 루터의 종교개혁을 이미 받아들인 뒤였다.

국제무역과 산업, 금융업의 중심이며 인문사상과 가정적인 신앙, 귀족문화의 진원인 이 강성한 도시 뉘른베르크는 1525년에 공식적으로 루터교로 개종했다. 시의회는 용케 급진적인 신조나 우상숭배의 과잉으로 흐르지 않을 수 있었다. 따라서 그곳의 입장은 루터 본인과 마찬가지였다. 루터는 개혁자로서의 역할이 더 커질수록 기적과 성인과 성물에 대한 대중적 신앙을 더 강력하게 비난했으며, 종교예술 작품들을 더 심한 의혹의 눈으로 보았다. 하지만 그 자신도 말했다시피, 그는 성상이나 종교화를 파괴하는 데는 동의하지 않았다. 루터는 심지어 일부 주제, 특히 은유적이거나 구약에 나오는 주제들은 교육적이고 모방할 만한 가치가 있다고 설명하기까지 했다. 그는 학자와 성서 번역자로 기여가 큰 성 히에로니무스를 특히 지지했다. 또 성모의 어머니인 성 안나 숭배에 대해서는 너그러웠다. 광부의 아들인 루터는 광부의 수호성인 성 안나와 친숙했으며, 그녀에게 동정적이었던 것은 아마 그 때문이었던 듯하다.

분량 면에서 본다면 뒤러 유화의 주종은 초상화와 개인에게 헌정한 그림들이다. 그에 비하면 제단화는 수가 많지 않은데, 좀더 개인적인 예배당의 측면 제단이나 더 작은

61쪽
성모자
Virgin and Child, 1512년
패널에 혼합 안료, 49×37cm
빈 미술사 박물관

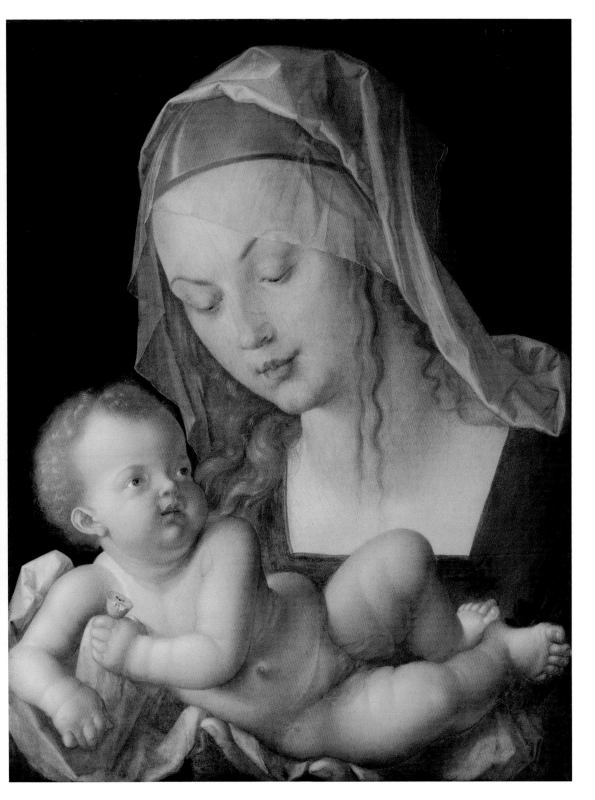

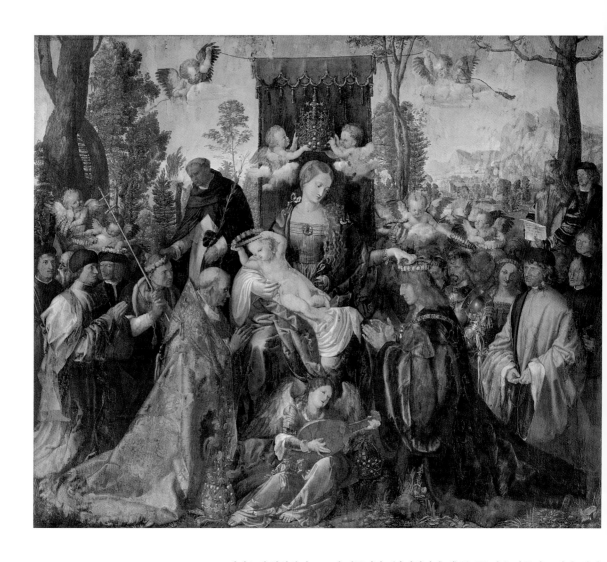

장미화관 축제
The Feast of the Rose Garlands, 1506년
포플러나무에 혼합 안료, 162×194.5cm
프라하, 국립 미술관

64쪽
성모의 일곱 슬픔
The Seven Sorrows of the Virgin,
1496~1498년경
연한 나무에 혼합 안료, 원래 포맷으로 재구성,
190×135cm
뮌헨, 바이에른 주립 미술관, 알테 피나코테크
(중앙 〈슬픔의 어머니〉)
드레스덴, 국립 미술관, 구거장 회화실(나머지
패널)

예배소에 설치하려고 그린 것들이다. 〈장미화관 축제〉(62쪽) 같은 작품이 그렇다. 하지만 화가로서 그의 업적이 최고 수준에 도달한 것은 그런 제단화에서였다. 종교적 인물의 유화, 초상화, 자화상, 풍경화, 세밀하게 묘사된 식물 습작 등이 모두 그 속에서 완벽한 공생 관계를 이루고 있는 것이다. 뿐만 아니라 뒤러가 그린 제단화 연작들은 결정적인 변화 시점을 표시하기도 한다. 즉 접을 수 있는 중세의 다면 제단화 형식이 하나의 패널로 된 르네상스식 제단화에 밀려나게 된 것이다! 이 점에서 가장 앞선 사례는 1508년에 그리기 시작한 〈란다우어 제단화〉(68쪽)인데, 이 그림은 미술사가들로부터 알프스 북쪽에서 최초로 그려진 '이탈리아식 제단장식'이라는 찬사를 받았다.

뒤러의 작품 가운데 특정 작품들이 원래 제단화로 그려진 것인지 아닌지는 확실하게 판정되지 않았다. 이 점에서 주목해야 할 것이 〈성모의 일곱 슬픔〉인데, 이 그림의 패널은 지금은 뮌헨과 드레스덴의 미술관에 나누어 소장되어 있다(64쪽).

뮌헨에 있는 패널에 대해 알려진 것은 1803/04년에 클로스터 베네딕트보이에른의 유산에 속해 있었다는 사실이다. 반면 드레스덴에 있는 패널의 소유권은 작센 선제

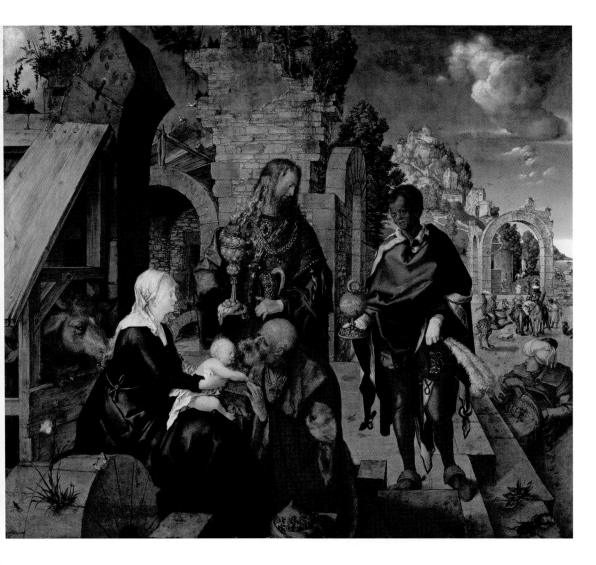

동방박사들의 경배
Adoration of the Magi, 1504년
패널에 혼합 안료, 100×114cm
피렌체, 우피치 미술관

이 그림은 원래 비텐베르크 궁정교회에 걸려 있었다. 그러나 어딘지 으스대는 듯한 성격(가령 마상 시합에 나가는 기사 같은 자세를 취하고 있는 배경의 기수를 보라)은 이것이 제단화보다는 기독교적 인문주의에 입각한 섭정을 찬양하기 위한 그림임을 암시한다.

후가 소 루카스 크라나흐의 유품 중에서 그것을 구입했다는 1588년까지 추적된다. 하지만 이 작품이 원래 어디에 전시되었는지, 또 그것을 주문한 사람이 누구인지에 대해서는 여전히 알려져 있지 않다(현자 프리드리히일 수도 있다). 이 패널화의 주제 및 그 뒷면에 아무것도 그려져 있지 않은 사실로 미루어 이것은 원래 제단화가 아니라 교회 기둥에 명상용으로 걸어두려고 그린 그림이 아닐까 짐작된다.

〈동방박사들의 경배〉(63쪽)는 1504년에 현자 프리드리히의 좀더 사적인 신앙생활을 위해 그린 것이다. "독일미술에서 완벽한 명징성을 보여준 최초의 작품"(하인리히 뵐플린)이라는 찬사를 받은 이 그림은 인물들의 조화로운 비례, 원근법적인 구성과 작품에 인상적으로 고전적인 평형감각을 부여하는 뒷다리로 선 말 등 모든 점에서 이탈리아 르네상스 회화와 견줄 만하다.

현자 프리드리히가 주문한 또 다른 그림 〈만인의 순교〉(65쪽)는 비텐베르크의 선제후 궁정 예배당의 성물 전시실에 걸릴 예정이었다. 작은 크기의 인물 무리와 다양한

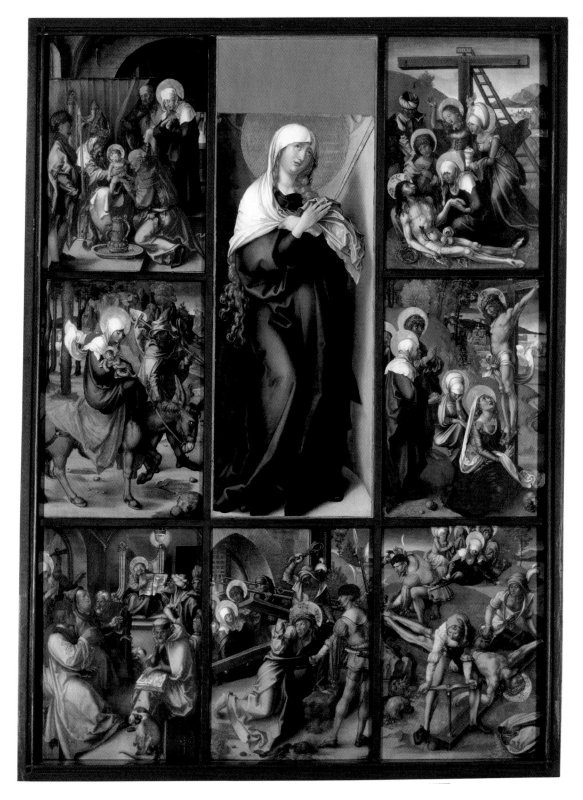

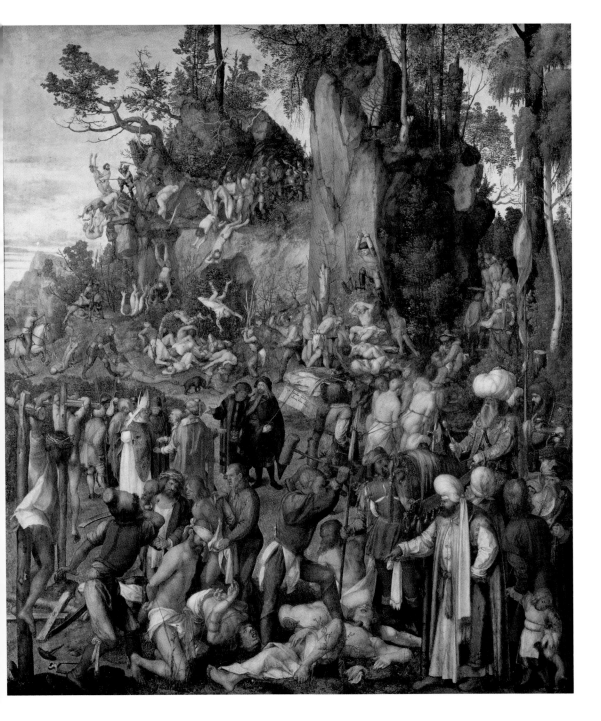

만인의 순교 The Martyrdom of the Ten Thousand, 1508년
캔버스에 혼합 안료, 99×87cm, 빈 미술사 박물관

이 그림은 비텐베르크 궁정 예배당의 성물실을 장식하기 위한 것이었다. 그 방은 작센 선제후인 현자 프리드리히가
수많은 유물 컬렉션을 수집해 보관한 곳인데, 그 가운데 일만 순교자의 유골도 있었다.

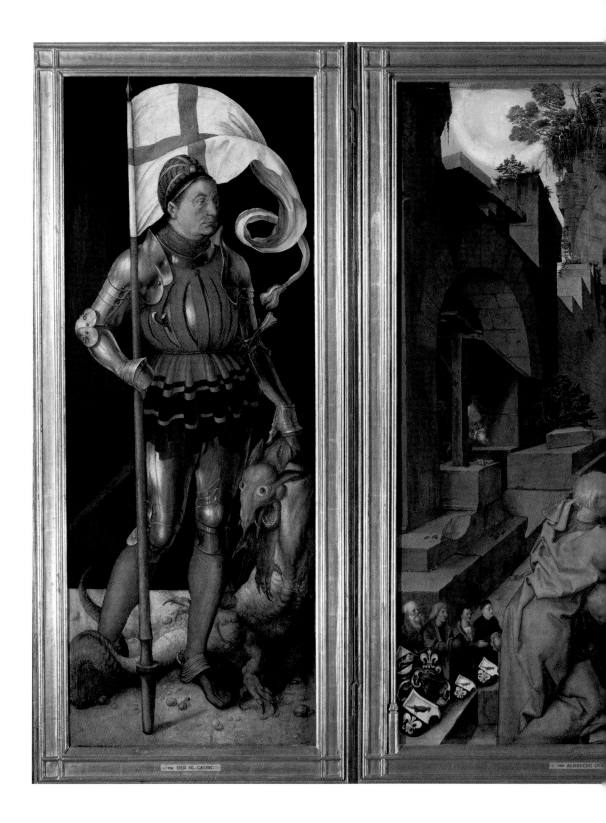

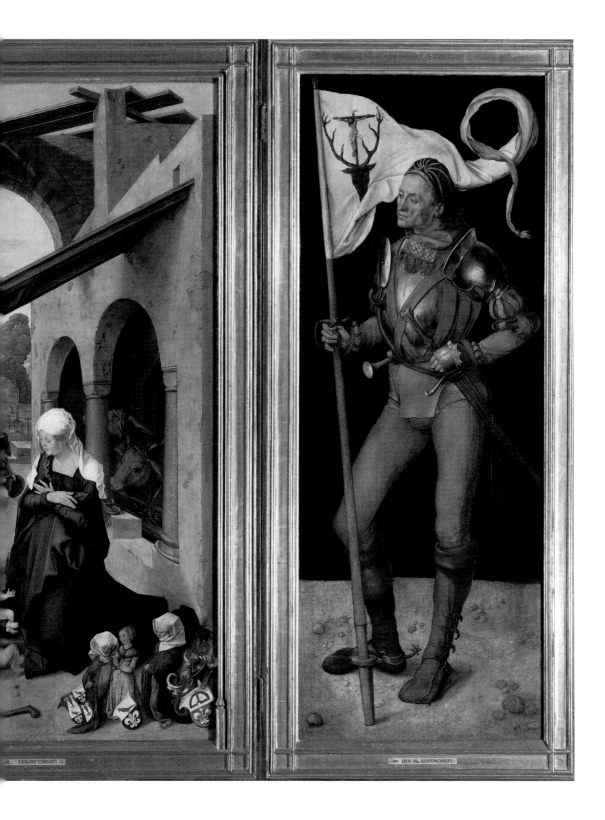

GEBURT CHRISTI · · · · DER HL· EUSTACHIUS ·

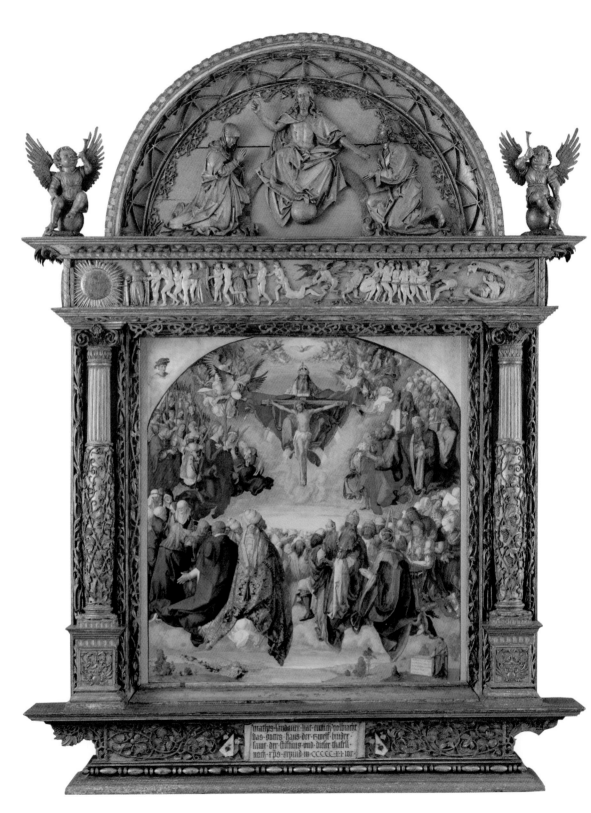

풍경을 잔뜩 그려 넣은 이 그림은 초기 기독교도들인 1만 명의 병사와 지휘관 아카티우스가 아라라트 산 위에서 학살되는 장면을 그린 것으로, 뒤러는 1508년까지 이 그림에 매달려야 했다. 그러다보니 콘라트 켈티스가 (빈에서, 1508년 2월 2일) 죽었다는 소식을 들었을 때 그림 중앙에 화가 본인의 모습과 함께 옛 친구의 모습을 그려 넣을 수 있었다.

이제 논란의 여지없이 뒤러의 그림임에 분명한 제단화들을 살펴보기로 하자. 〈파움가르트너 제단화〉(66/67쪽)는 뉘른베르크의 성 카타리나 교회에 설치되었다. 뒤러가 그린 것은 예수 탄생(중앙)과 두 성자(각 날개에 한 명씩)로 이 3면 제단화의 안쪽 세 폭뿐이다. 뉘른베르크의 귀족 마르틴 파움가르트너(1478년 사망)와 처녀 때 성이 폴카머인 그의 아내 바르바라(1494년 사망)를 기리기 위해 만들어진 이 제단화는 그들의 아들 스테판 파움가르트너가 1498년 성지 순례를 다녀온 계기로 주문한 것이다. 스테판 파움가르트너는 팔레스타인에서 그리스도의 탄생에 특히 감동했던 것으로 보이며, 중앙에 성탄 주제가 선택된 것은 그 때문일 것이다. 아마도 왼쪽 날개 안의 성 게오르기우스가 스테판 본인의 모습이며, 17세기의 자료에 따르면 오른쪽 날개의 성 에우스타키우스는 그의 동생 루카스 파움가르트너다.

중앙 패널과 바깥 날개들 사이에는 놀랄 만한 차이가 있다. 중앙 패널에는 첫 번째 크리스마스의 등장인물들을 과장된 기하학적 원근법과 다양한 색채로 표현했으며, 주변에 작은 천사와 주문자의 가족을 작은 크기로 추가했다. 반면 양쪽 날개에는 어두운 배경 위에 두 성인을 각각 장대한 크기로 그려 넣었다. 이 대비가 무슨 의미인지에 대해 다양한 해석이 나왔는데, 어떤 이들은 네덜란드와 독일에서 내려오는 후기 고딕미술 유산과 혁신적인 이탈리아식 인물 표현기법 사이의 갈등을 대규모로 표현한 것이라고 보기도 했다. 하지만 그런 스타일상의 고려보다 좀더 의미 있는 것은 은밀한 신성 공현을 암시한다는 해석이다. 바깥쪽 패널의 성인들은 모두 안쪽을 바라보고 있다. 제단화의 날개가 관례처럼 안쪽을 향해 살짝 휘어져 있지 않더라도 두 인물은 중앙부에서 일어나는 광경을 직시하는데, 축척이 완전히 다르다보니 그 광경은 그들이 성찰하는 '정신적 이미지'처럼 보인다.

〈야바흐 제단화〉 가운데 남아 있는 네 패널(69~71쪽)은 한데 묶여 있던 두 날개의 일부다. 중앙 패널이 언제 날개와 분리되었는지, 또 정확히 언제 이 날개 패널들이 둘로 갈라졌는지, 그리고 중앙 패널은 어찌 되었는지는 알려지지 않았다.

날개 바깥 폭의 도상은 뒤러 이전에는 없던 특이한 것이다. 전경에는 체념한 듯이 배설물 더미에 주저앉은 욥의 머리 위로 그의 아내가 물을 쏟아 붓고 있고, 그 오른쪽에 북과 숌(오보에의 전신)을 연주하는 두 사람이 서 있다. 욥이 겪는 시련은 그 배경에 펼쳐진다. 오른쪽에 침략자 칼데아인들이 그의 낙타를 훔쳐가고, 그들 뒤로 말 탄 세 사람이 욥의 하인들을 죽이고 있다. 왼쪽에는 불에 타서 폐허가 된 집이 보이는데, 욥의 자녀들이 전부 그 안에서 죽었고, 한 남자가 그 나쁜 소식을 전하려고 달려오고 있다.

현자 프리드리히가 광천 온천장 예배당을 위해 이 제단화를 주문했을 가능성이 있다. 따라서 욥에게 물을 부어주는 것은 치료를 위한 온천요법의 은유일 수도 있다. 1532년에 아우구스부르크에서 출판된 페트라르카의『행운이나 악운을 위한 치료』에 실린 관련 주제의 삽화들이 이를 뒷받침해준다. 특히 목욕이 질병의 치료법이라고 주장하는 장에 실린 삽화들이 그렇다. 욥 곁의 두 음유시인은 오랫동안 고생한 욥을 '치료 음악'으로 위안해주려고 애쓰는 중이다.

성 요셉과 성 요아킴
Saint Joseph and Saint Joachim,
1503년경~1505년
피나무에 혼합 안료, 원래는 〈야바흐 제단화〉의
왼쪽 날개 안 폭, 99×54cm
뮌헨, 바이에른 주립 미술관, 알테 피나코테크

66~67쪽
파움가르트너 제단화
Paumgartner Altar, 1498년(가장 최근의 연구
결과. 이전에는 대략 1502년경으로 추정함)
피나무에 혼합 안료, 157×248cm
뮌헨, 바이에른 주립 미술관, 알테 피나코테크

뒤러가 이 작품을 아마 1498년에 위촉받았겠지만
바로 그해에 시작했을 것 같지는 않다. 요셉의 등
불에 있는 장식체 글자 ― '2'로 읽힐 수 있는 ― 가
작업을 시작한 1502년을 가리킨다는 견해가 유력
하다.

68쪽
란다우어 제단화
Landauer Altar, 1511년
피나무에 혼합 안료, 135.4×123.5cm(패널),
284×213cm(액자)
빈 미술사 박물관(만성) 제단화 패널
뉘른베르크, 게르만 국립 미술관(원래의 이디쿨라
액자)

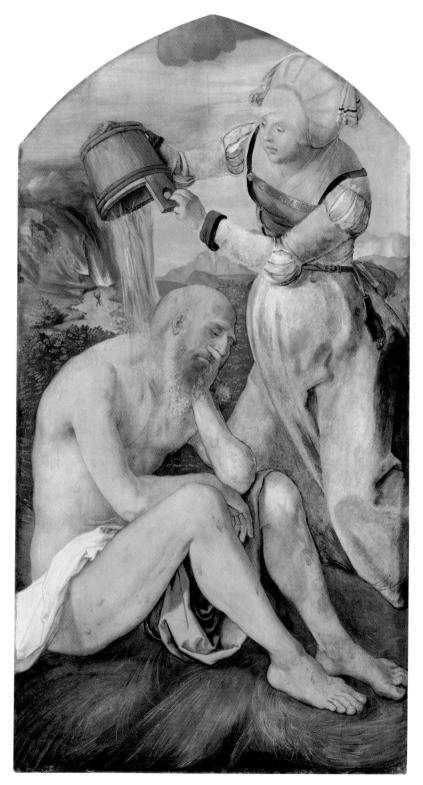

욥과 그의 아내
Job and His Wife,
1503경~1505년
피나무에 혼합 안료, 원래는
야바흐 제단화의 왼쪽 날개
바깥 폭, 96×51cm
프랑크푸르트암마인, 시립
미술연구소

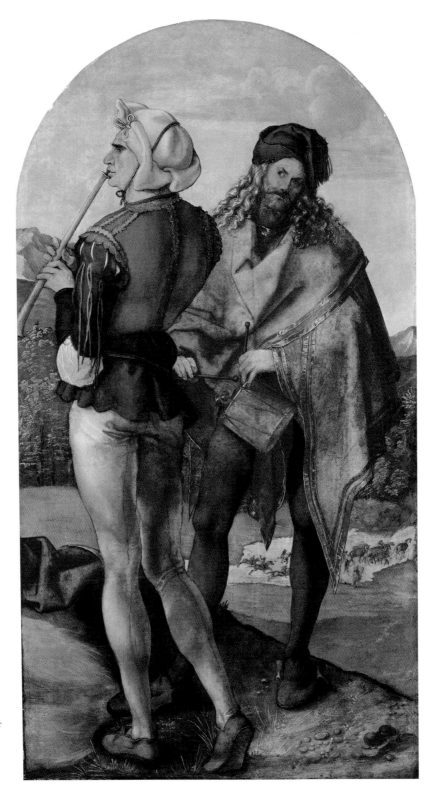

적수와 고수
Piper and Drummer,
1503경~1505년
피나무에 혼합 안료, 원래는
야바흐 제단화의 오른쪽
날개 바깥 폭, 94 × 51cm
쾰른, 발라프-리하르츠
미술관

이 그림을 치유와 관련짓게 하는 정황은 또 있다. '수난 받는 그리스도'를 연상시키는 자세로 앉은 욥은 역병이 돌 때 사람들이 의지하는 수호성인이다. 이 점에서 〈야바흐 제단화〉는 1503년에서 1506년 사이에 독일을 휩쓸었다는 역병의 후유증을 나타내는지도 모른다. 땅바닥을 황금빛으로 한 것은 당시로서도 보기 드문 사례인데, 혹 지금은 사라진 제단화의 중앙 패널이 비텐베르크 궁정 예배당에 있는 그림처럼 기적적인 힘을 지닌 성인을 그린 유서 깊은 그림이거나, 이와 똑같은 황금빛 바닥 위에 정면으로 세워진 인물상 형태의 성골함이었음을 말해주는 힌트일지도 모른다.

〈헬러 제단화〉(73쪽)는 원래 약속했던 것보다 더 많은 보수를 받아내려 한 뒤러와 그림 주문자 사이에 분쟁이 생기는 바람에 작업에 차질을 빚었다. 1507년 중반경, 부유한 포목상인이자 프랑크푸르트암마인의 참사원이던 야코프 헬러(1460경~1522)는 뒤러에게 양면 모두에 그림을 그린 대형 제단화를 그려달라고 주문했다. 프랑크푸르트에 있는 도미니쿠스 수도회 소속 교회에 선물할 예정이었으며, 중심 전례 주제로 승리의 승천과 성모의 대관식을 골랐다(마리아는 제도화한 교회, 즉 에클레시아의 화신이기도 하다).

뒤러는 제단화를 구성하는 그림의 주요 부분을 1509년에 전달했다. 중앙 패널에는 승천과 성처녀 대관식이, 접히는 날개 안쪽 면에는 주문자들의 모습 및 그들 위에 각각의 수호성인인 대 야고보와 성 카타리나가, 바깥 면에는 동방박사의 경배와 각각의 성인들이 그려져 있었는데, 모두 단색 그리자유로 처리되어 있었다. 마티아스 그뤼네발트(1475/80경~1528)는 추가로 고정된 날개그림 넉 장(72쪽)을 그렸는데, 역시 그리자유로 다른 성인들의 모습을 묘사해 넣었다.

파노라마 풍경을 배경으로 사도들이 성모의 텅 빈 무덤 주위에 모여 있고 그 중앙에는 화가 본인이 자신의 서명이 든 석판을 들고 서 있는 모습을 그린 중앙 패널은 1614년에 바바리아의 막시밀리안 1세가 구입했으며, 그의 뮌헨 궁전으로 옮겨졌다가 1729년에 화재로 소실되었다. 이 그림의 탁월한 수준은 그림이 구매자에게 넘어갈 무렵 욥스트 하리히가 제작한 복제화를 통해 짐작하는 수밖에 없다. 하지만 열여덟 점의 유명한 밑그림이 무사히 남아 있기 때문에 그것으로 이 복제화에서 얻은 인상을 보강할 수 있다. 이들 예비 그림 가운데 사도의 손을 그린 습작은 전 세계적으로 유명하다. 〈기도하는 손〉(78쪽)이라는 제목으로 대중화한 이 예비 그림은 흔히 수도회 미사를 위한 신앙용품 정도로 의미가 축소되곤 했는데, 원래 밑그림의 일부로서 사도의 머리도 함께 그려져 있었다. 나중에는 손 부분이 종이의 나머지 부분에서 잘려나와 독자적인 경배 대상이 된 것이다.

아직 〈헬러 제단화〉를 그리고 있을 때인 1508년에 뒤러는 부유한 뉘른베르크 참사원이자 상인인 마타우스 란다우어(1515년 사망)로부터 열두형제회관의 만성(萬聖) 예배당에 제단화를 그려달라는 주문을 받았다. 자신들의 잘못이 아닌데도 어려운 처지에 빠진 12인의 늙고 강직한 장인들을 기리기 위해 란다우어가 설립한 구호시설이었다.

주문자는 그림을 최대한 호화롭게 그려달라고 요구했다. 금박도 넉넉하게 쓰고 시선을 확 끌도록 화려하게 장식한 목제 액자에 끼울 예정이었다. 1508년이 다 가기도 전에 뒤러는 주문자의 목적에 맞게 두 그림과 액자 드로잉을 마쳤지만 전체 그림이 액자에 끼워진 것은 1511년이 되어서다. 하나의 패널로 된 이 제단화(68쪽)는 원래의 목적지였던 만성 예배당에 1585년까지 걸려 있었다.

이른바 〈만성〉 제단화라 불리는 이 작품은 이 화가의 작품목록에서만이 아니라 미

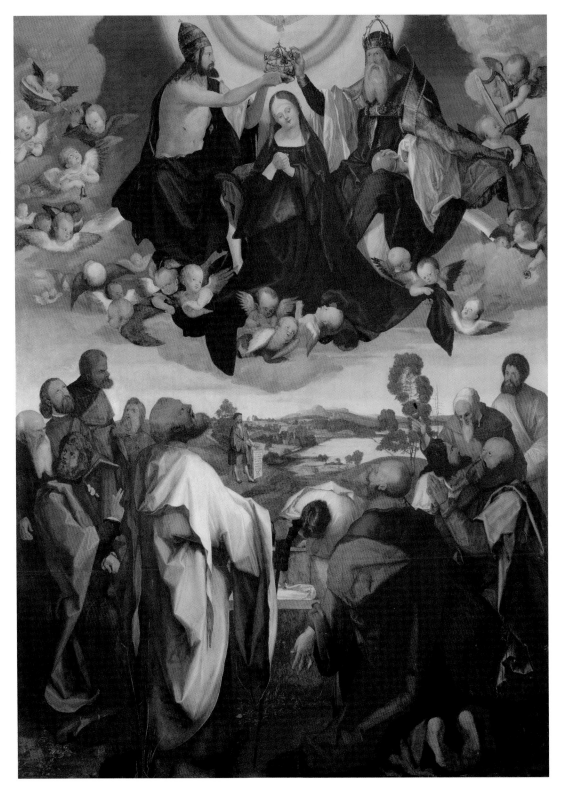

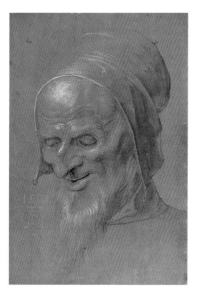

모자 쓴 사도의 두상
Head of an Apostle Wearing a Cap, 1508년
회녹색 마감지에 회색 잉크 붓질과 회색 워시,
불투명한 흰색으로 악센트, 31.6 × 21.2cm
빈, 알베르티나 그래픽 컬렉션

이 그림의 놀라운 특징은 그림 속의 얼굴이 보여
주는 지극히 뚜렷한 특징들에서 나온다. 이 드로
잉은 헬러 제단화의 배경 오른쪽에 그려진 사도의
머리를 그리기 위한 예비 습작이다.

술사 전체에서 명작으로 꼽히지만, 그에 대한 해석은 지금까지도 계속 논란이 되고 있
다. 어떤 해석이든 뒤러가 예배당을 위해 설계한 스테인드글라스 창문까지 포함해서 원
래 예정되었던 예배당 전체의 장식적 프로그램을 고려하는 것이라야 타당성을 인정받
을 수 있다. 그런데 그 스테인드글라스는 지난 세계대전 때 파괴되었다. 여기서는 몇 가
지만 살펴보도록 하자.

이 제단화는 만성 예배당에 어울리게 성삼위에 대한 경배를 묘사한다. 가장 높은
천상의 영역은 삼위일체가 지배하며, 그 바로 아래 중간층에는 성모와 세례 요한에게
인도되는 성인들의 영혼이 있다. 천상의 하층에는 성직자들과 평신도들이 마주섰는데,
한 명이 아닌 두 명의 교황이 교역자들을 인도하고 있다. 놀랍게도 제2의 교황이 여기
포함된 것은 작업이 진행될 무렵 곧 일어날 것처럼 보였던 교회의 분열에 대한 경고로
해석되어왔다. 평신도들의 중앙에 있는 황금빛 기사의 정체는 그의 휘장에 그려진 문장
으로 알 수 있다. 그는 이 작품을 주문한 이의 사위이자 황실 군대의 지휘관인 빌헬름 헬
러다. (당시의 기준으로는 약간 보헤미안 기질이 있는 인물이었다.)

광신적인 이상주의자와 민중선동가, 선전가들이 그 무렵 자신들이 본 재앙과 구원
의 광신적인 환상을 떠들어대고 있다. 개혁과 쇄신의 외침이 어디서나 들려왔다. 막시
밀리안 1세 황제를 종말론적 기사와 구세주로 여기고 그가 교회와 제국을 평정하리라
고 기대한 사람들이 많았다. 더 뒤에 씌어진 글에서는 그런 종류의 예언에 쉽게 귀를 기
울이곤 하던 뒤러가 그런 유토피아적 꿈을 그림으로 표현하고 싶어했다는 주장이 제기
되었다. 그가 추구하려던 모토는 통합된 기독교 왕국의 쇄신이었다. 하지만 그런 쇄신
은 로마와 교황들의 교회에서는 기대할 수 없고 제국의 섭정에 의해서나 가능할 것이
다. 그렇기 때문에 뒤러가 황제를 평신도들의 선봉에, 차림새나 인상으로나 성부와 가
장 비슷한 모습을 하고 서 있도록 설정했다는 것이다.

적어도 이런 해석 근저의 기본 생각이 옳다는 증거는 많다. 뒤러가 교회와 제국의
이익을 위해 이 개혁을 중단 없이 밀어붙인 '예언자' 마르틴 루터의 등장을 얼마나 열광
적으로 환영했던가! 뒤러의 종교적 입장은 요한 폰 슈타우피츠의 설교에 크게 영향받았
다. 그는 아우구스티누스 수도회 총대리이자 루터의 친구이고 조언자였다. 슈타우피츠
는 1512년, 1515년, 1517년에 뉘른베르크에서 설교한 바 있으며, 뒤러는 그에게 동판
화와 목판화 연작을 여러 점 선물했다. 뉘른베르크에서 진행되던 개신교 운동의 첫 단
계가 제시한 새로운 가르침에 뒤러가 공감했다는 사실은 그의 글에 나오는 유명한 두
구절에서 드러난다. 첫 번째 구절은 작센 궁정의 지도신부인 슈팔라틴에게 보낸 편지에
나오며, 날짜는 1520년 첫날이라 적혀 있다. 선제후로 하여금 루터의 명분을 받아들이
고 그를 보호하게 해달라는 내용이다. 두 번째 것은 1521년 3월 21일에 씌어진 '루터
에 대한 애도'이며, 앞서 언급했듯이 네덜란드에 있는 동안 쓴 일기에 나온다.

1521년에서 1524년 사이에 뒤러는 당연히 종교개혁에 찬동하는 정당 편이었다.
그러나 1525년 이후, 농민전쟁이 절정에 달했다가 몰락한 뒤에는 이 화가도 루터에게
완전히 등을 돌린 친구 피르크하이머와 크리스토프 쇼이를 만큼은 아니더라도 새 운동
과 거리를 두는 모습을 보인다.

1524년에 뉘른베르크에서 어떤 급진적인 움직임이 일어나 시 당국에 의해 진압당
했는데, 뒤러의 제자와 직인들 다수가 거기에 연루되었다. 그 뒤 1525년 1월에는 저 유
명한 '신 없는 화가들'의 처형이 있었다. 뒤러의 집에서 일하던 '하인' 외르크 펜츠, 뒤
러의 제자인 한스 제발트와 바르텔 베함이 희생자 중에 포함되었다. 당국자들 눈에 이

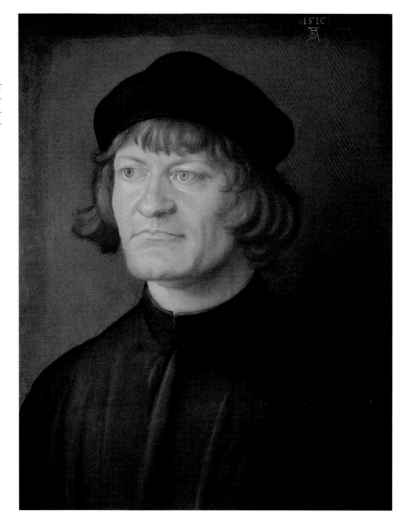

들은 공산주의자이며 무정부주의자였다. 세 명 모두 처형당했다. 5월에는 휘하에 있던 가장 뛰어난 판각가인 히에로니무스 안드레아에가 체포당하는 고통을 겪는다. 안드레아에는 농민 봉기를 지지하는 발언을 한 적이 있었다. 그림을 그리지 못하게 하고 폐기하라는 지시가 여러 도시에 시달리었다. 미술 작품들이 수없이 폐기되고 있다는 소식은 뒤러에게 분명 깊은 충격을 주었을 것이다.

이런 혼란스러운 상황에 상응하는 예술적 산물이 바로 비길 데 없는 유럽 미술의 성과인 〈네 사도〉(77쪽)다. 1526년 9월, 뒤러는 완성된 작품을 고향 뉘른베르크의 시의회에 제출하면서 이를 '자신에 대한 기념으로' 시청사에 걸어달라고 요청했다. 그 뒤 100년 동안 이 두 장의 패널화는 상원 회의실에 걸리는 영광을 누렸지만 1627년에는 바바리아 선제후 막시밀리안 1세 측의 압력에 따라 뮌헨으로 옮겨갔다. 작품들은 당시 독일에서 새로이 일어난 예술적 자부심의 표현이었고, 작업이 진행되던 시기에는 곧 종교적 횃불이나 마찬가지였다!

극도로 긴 두 수직틀을 나란히 세운 배치가 아주 특이하다. 양쪽에서 하나의 정신

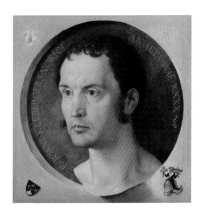

요한 클레베르거의 초상
Portrait of Johann Kleberger, 1526년
피나무에 혼합 안료, 36.7×36.6cm
빈 미술사 박물관

채색된 원형 초상과 사각형 액자 사이의 삼각소간에는 네 개의 문장이 자리잡았다. 아래 왼쪽은 클레베르거 가문의 문장, 아래 오른쪽은 그의 화려한 투구장식, 위 오른쪽은 뒤러의 서명과 날짜, 위 왼쪽은 여섯 개의 별과 열두 별자리의 레오 문양이 어우러진 금색 무늬다.

공간이 감지되고 마음에 생생하게 그려지는 식으로 같은 치수의 두 패널은 하나가 된다. 뒤러가 분명 중앙 패널을 그려 3면 제단화 양식을 취했으리라는 오랜 추정도 말이 안 되는 것은 아니지만 추정일 뿐이다.

신성한 네 개척자 요한(사도이며 복음사가), 베드로, 마르코(복음사가지만 사도는 아님), 바울로는 기둥처럼 기념비 같은 견고함을 자랑하며 바닥에서 꼭대기까지 그림 공간을 가득 채우고 솟아 있다. 그들의 명상적인 자세는 아마 만테냐가 그린 베로나의 산 제노 제단화(1457~1459)에 나오는 성인들에게서 힌트를 얻었을 것이다. 아니면 베네치아 프라리 교회의 성물안치소 제단화의 측면부(16쪽) 같은 조반니 벨리니 작품의 영향일지도 모른다. 뒤러의 당당한 인물상들은 복음의 진실성을 지지하며, 온갖 위협과 분파주의적인 주석들로부터 그것을 옹호하고 있다. 이것은 인물들 발밑에 있는 가느다란 띠에 붓글씨처럼 씌어진 명문이 말하는 메시지이기도 하다. 그 띠는 두 패널을 한데 묶어주는, 언어로 된 조각상의 대좌 같은 역할을 한다.

왼쪽을 보면 예수가 사랑한 사도인 요한이 손에 들고 있는 책을 펼치고 머리 숙여 읽는 젊은 모습으로 그려져 있다. 감상자의 눈길은 요한의 붉은색 망토가 만들어내는 강렬한 조화에서 베드로 쪽으로 이동하는데, 그의 표정은 어딘가 침울한 듯하다. 열쇠의 금빛만이 지상에서 그리스도를 대변하는 사람이라는 그의 역할을 알려줄 뿐이다. 오른쪽 패널의 검은색 배경에서 제일 먼저 눈에 들어오는 것은 뒤쪽에 있는 마르코의 얼굴이다. 실제로, 크게 치켜뜬 눈의 치열한 표정, 번들거리는 눈알의 흰 자위, 막 무슨 말을 하려는 듯이 벌린 입, 또 눈썹이 흔들리고 활기에 가득 찬 몸짓 등으로 보아, 그는 막 거세게 앞으로 몸을 내밀고 있는 듯이 보인다. 오른쪽 패널의 전경은 사도 바울로가 차지했다. 특히 인상적인 것은 깊게 주름지고 묵직한 바울로의 겉옷이 내는 진주처럼 빛나는 신비스러운 회색이다. 주름의 골은 초록과 푸른색으로 빛난다. 이 영적인 위인의 번뜩이는 눈은 마치 두 패널화의 초점처럼 보인다.

획기적인 독일어 번역 성서의 서문에서 루터는 요한복음, 사도행전, 요한과 베드로 서간이 성서의 핵심이라고 선언했다. 이런 글의 저자들과 이 그림에 나오는 각각의 인물들 간의 밀접한 연관을 보면 뒤러가 이 회화적인 선언문을 통해 루터가 제시한 말씀의 신학을 해석할 길을 찾고 있었다고 얼마든지 주장할 수 있다. 바닥의 가느다란 띠에 서예가 요한 노이되르퍼가 필사한 글의 내용이 이 주장을 지지한다. 거기에는 네 성인이 진정한 신앙의 남용과 '거짓 예언자들'에 대해 주의하도록 지상의 모든 지배자들에게 경고하는 임무를 맡은 권위자라는 의미가 담겨 있다. 뉘른베르크 시 당국이 오래전에 이미 가톨릭을 떠나 개신교로 개종했으며 뒤러 본인도 루터에게 공감했다는 점을 감안한다면, 이 '거짓 예언자'라는 언급은 토마스 뮌처의 재침례파 등에 의해 개신교회 안에서 일고 있던 급진적이고 우상파괴적인 조류를 뜻하는 것일 수밖에 없다.

1547년에 요한 노이되르퍼는 뒤러의 〈네 사도〉가 인간의 네 기질에 대한 묘사이기도 하다는 글을 썼다. 네 기질이란 고대에 이미 발견된 치료 목적의 의학 체계에 나오는 이론으로서, 르네상스 시대에 새로이 유행하고 있었다. 그리하여 요한은 온화한 다혈질, 약간 뚱뚱한 체격의 독실한 노인인 베드로는 냉담한 점액질, 마르코는 성마른 담즙질, 바울로는 우울질을 각각 나타낸다는 것이다. 뒤러가 줄곧 이 네 기질에 관심을 보였다는 사실은 〈요한 클레베르거의 초상〉(76쪽) 같은 작품에서도 입증된다. 뒤러가 그린 초상화 인물 가운데 평판이 좋지 않으며 정신적으로 가장 불안정한 이 졸부의 초상은 천문학적 상징으로 둘러싸여 있고, 마치 실물을 메달에 담은 듯한 모습이다. 어쨌든 뒤

77쪽
네 사도
The Four Apostles, 1526년
피나무에 혼합 안료, 각각 204×74cm
뮌헨, 바이에른 주립 미술관, 알테 피나코테크

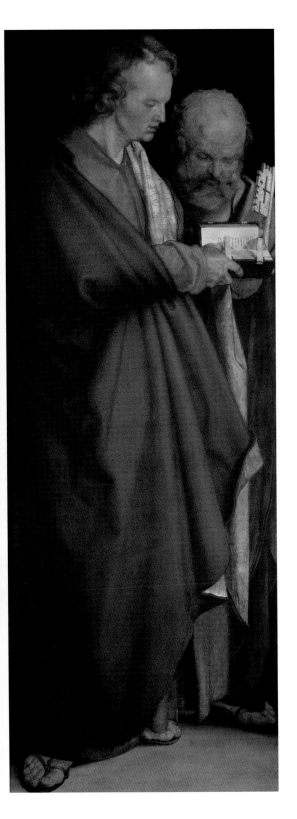
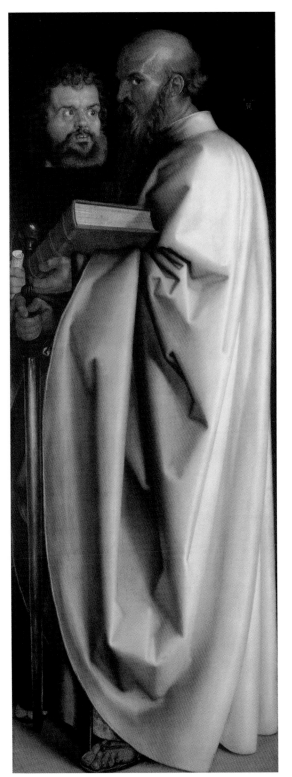

구세주
Salvator Mundi, 1504/05년
피나무에 혼합 안료(미완성), 58.1×47cm
뉴욕, 메트로폴리탄 미술관(프리점 컬렉션,
마이클 프리점 기증품, 1931)

미완성이면서도 감동적인 이 그림은 유래를 알 수
없다. 그렇지만 야코포 데 바르바리 작품에서 영
향 받은 것은 확실하다.

79쪽
기도하는 성모
The Virgin Mary in Prayer, 1518년
피나무에 혼합 안료, 53×43cm
베를린 국립 미술관, 프로이센 문화유산관, 회화
전시실

이 패널화는 2면 제단화의 오른쪽 절반이며, 지금
은 사라진 왼쪽 절반에는 구세주, 혹은 슬픔의 남
자 그리스도가 묘사되었을 것으로 생각된다.

기도하는 손
Praying Hands, 1508년
청색 마감지에 회색, 검은색 잉크와 회색 워시,
불투명한 흰색으로 악센트, 29.1×19.7cm
빈, 알베르티나 그래픽 컬렉션

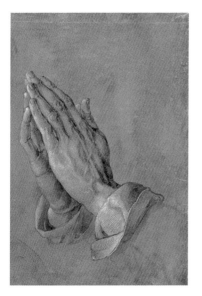

러가 묘사한 모습에 의하면 이 모델은 당시라면 다혈질과 담즙질의 '혼혈'로 이해되었
을 법하다.

　〈네 사도〉로 돌아가보자. 뒤러는 인간 영혼의 네 기질 가운데 하나씩을 들어 각 성
인의 개성을 표현했다. 이 같은 시각과 지식 모델에서 출발한다면 앞에서도 암시했듯이
마음의 눈으로 두 패널 사이에 '사라진' 중앙 패널을 '재구성'해도 좋을 것이다. 당시
이론에 따르면 네 기질은 신체가 어떤 액체에 지배되는가에 따라 결정된다고 한다. (쾌
활함은 피, 냉담함은 점액, 성마름은 황색 담즙, 우울함은 검은 담즙에 지배되는 경우
다.) 이 네 액체는 각각의 네 기질과 연결된다. 그러므로 각 기질은 하나의 '극단적 상
태', 즉 신체의 불균형을 나타낸다. 그 정반대편에는 평정(eukrasia), 즉 조화로운 균형
상태가 있는데, 이것은 '제5의 요소'(quinta essentia)로도 알려져 있다. 이것은 곧 지
고의 신성한 원리에 의해서만 유지되는 완벽한 평정이다. 이런 내용들을 고려할 때 뒤
러의 그림 속에서 거짓 예언자를 경고하는, '그리스도 영혼'의 네 신성한 화신은 지존의
하느님과 직접 연결됨으로써 궁극의 권위를 얻는다. 이는 루터가 그토록 격렬하게 개탄
한 바 있는 성인을 '전유'(專有)하는 데 대한 단순 명백한 거부다.

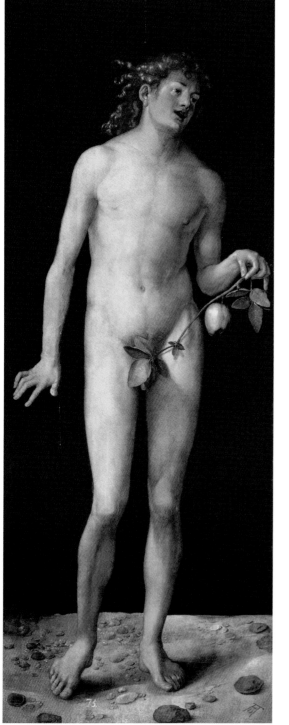 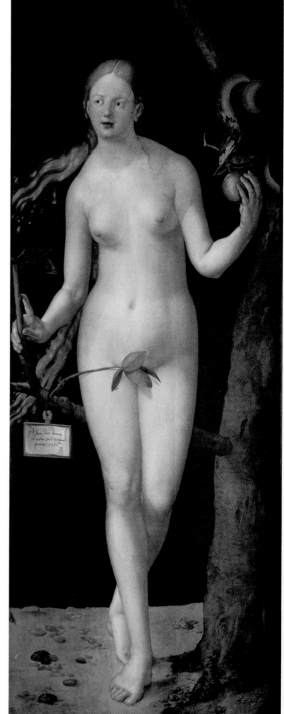

새로운 아펠레스

1519년에 뒤러 메달 하나가 제작되고 있었다. 이로써 화가는 소수의 정치적, 문화적 엘리트 그룹의 대열에 끼는 영광을 누리게 되었다. 알프스 이북에서 자신의 메달을 갖는 최초의 화가가 됨으로써 뒤러는 아주 적극적으로 자신의 이름을 후세에 길이 남기게 된 것이다.

이 뉘른베르크 대가가 회양목으로 된 메달 주형을 직접 디자인했을까? 메달 제작자 한스 슈바르츠(1492~1521년 이후)에게 그가 밑그림을 보내주었을 가능성은 있다. 하지만 후세 사람들이 금방 뒤러인 줄 알 수 있는, 눈에 확 띄는 옆모습을 그린 이는 아우구스부르크의 조각가인 슈바르츠 본인일 수도 있다. 어쨌든 독일에서 만들어지는 메달의 수준을 전례 없이 높이 끌어올린 이가 바로 슈바르츠였으니 말이다. 1518년에 제국 내각은 특별히 슈바르츠에게 부탁해 여러 분야의 유명 인사들을 선별하여 초상메달을 만들도록 했다. 그러니 슈바르츠도 밑그림을 직접 그릴 만큼 기술이 뛰어났으리라는 것은 분명하다.

밑그림을 그린 사람이 누구든 간에 1519년에 제작된 뒤러 메달은 '제2의 아펠레스'라는, 뒤러에게 부여된 호칭에 걸맞은 작품이다. 인문주의자이자 라틴어 학자였던 콘라트 켈티스는 1500년이 되기 조금 전에 이미 이 뉘른베르크의 친구를 '알터(alter) 아펠레스'(두 번째 또는 새로운 아펠레스)라 부른 적이 있었다. 1508년에 씌어진 크리스토프 쇼이를의 글에 의하면, 뒤러를 고전문학이 찬양한 고대 화가 아펠레스에 견준 이 최상의 찬사는 베네치아와 볼로냐 화가들에게서도 나왔다. 전 분야에 걸쳐 당시 가장 유명한 학자이던 로테르담의 에라스무스는 1526년에 뒤러를 가리켜 '검은 선(線)의 아펠레스'라는 찬사를 보냈다. 그 뒤로, 뒤러를 새로운 아펠레스라고 보는 시각이 그의 미술을 다룬 글에서 정기적으로 나타났다. 이런 시각은 모두 그를 고대의 정신에 입각해 회화와 소묘 예술을 재창조한 사람으로 본 것이다. 그리스의 아펠레스가 알렉산드로스 대왕의 치세 때 이룬 일을 뒤러는 막시밀리안 황제의 치하에서 해냈다는 것이다!

어떤 위대한 르네상스 화가도 미술이론을 이해하지 못한 채로는 최고의 위치에 오를 수 없었다. 레오나르도 다 빈치 외에 이 문제에 대해 뒤러보다 더 몰두했던 사람은 아마 없을 것이다.

이상적 비례에 대한 뒤러의 관심은 1500년 이후로는 거의 모든 화제(畵題)로 확대

성녀 아폴로니아
Saint Apollonia, 1521년
녹색 마감지에 검은색 초크, 41.4 × 28.8cm
베를린 국립 미술관, 프로이센 문화유산관,
동판화 전시실

대가다운 이 젊은 여성의 습작을 뒤러가 장차 〈성모자와 성인들〉로 완성하려던 구도 스케치(현재 파리에 있음)와 비교해보면 이 여성이 결국 아폴로니아 성녀임을 알 수 있다.

80쪽
아담과 이브
Adam and Eve, 1507년
혼합 안료, 각각 209 × 83cm
마드리드, 프라도 미술관

수염 난 소년 초상
Portrait of a Boy with a Beard, 1527년
캔버스에 수채, 55.2×27.8cm
파리, 루브르 박물관, 드로잉 전시실

기적을 나타내는 상징과 기형적인 현상들을 포착해 묘사한 뒤러의 다른 작품들의 경우에는 뒷받침하는 증거를 그가 살던 시대의 신문에서 찾을 수 있지만, 이 수염 난 아이의 경우는 예외다. 아마도 화가는 소년을 기적보다는 상형문자 같은 상징으로 보려 했는지 모른다. 즉 소년과 노인의 잡종 속에서 과거와 미래를 동시에 구현한 것이다.

83쪽
아담과 이브
Adam and Eve, 1504년
동판화, 25.2×19.5cm
파르마 근처의 코르테데마미아노, 마냐니 로카 재단

파노프스키에 따르면, 아담과 이브 주위에 모여든 여러 동물은 스콜라 철학에 연원을 둔 네 기질을 상징한다. 인간의 전락으로 말미암아 질서를 잃은 네 기질은 앞으로 인류에게 질병과 죽음을 가져온다는 것이다. 오늘날 이런 해석은 거의 만장일치로 기각되었다.

되었다. 그는 형태를 이해하는 만능열쇠가 비례라고 보았다. 그 어떤 일상적인 소재에도 성질과 크기와 형태는 있다. 고급 예술은 자연과 이상적 구조 사이의 긴장이라는 영역에서 태어난다.

뒤러가 1504년에 만든 동판화 〈아담과 이브〉(83쪽)는 인체를 정확한 비례로 그리려는 그의 노력이 도달한 경지를 잘 보여준다. 최종적인 구성은 1500년에 시작해 4년에 걸쳐 계속 제작된 〈완전한 남자〉와 〈완전한 여자〉의 습작을 바탕으로 하고 있다. 독일 회화에서 콘트라포스토(몸무게를 한쪽 다리에 싣고 다른 쪽 다리의 무릎을 약간 구부리고 선 자연스러운 자세)가 설득력 있게 그려진 것은 뒤러가 처음이었다. 뒤러가 이 구성을 위해 인문학을 얼마나 방대하게 연구했는지를 안다면 — 그는 비트루비우스(기원전 84년에 태어나 27년 이후에 사망)의 공식까지도 연구했으니까 — 미술이론의 현학적인 실습 같은 결과가 나오리라고 예상할 수도 있다. 하지만 구성요소들은 분위기를 이루는 요소들 속에 흡수되어 있다. 그림 인쇄의 역사상 최초로, 창백한 인체가 어두운 배경을 등지고 섰다. 삽화미술 분야에서 처음으로 회화의 바탕이 가진 분위기 조성 능력이 발견되는 순간이다. 다른 모든 것들은 신성한 조화로 지배되고 있는데 아담과 이브는 긴장의 순간, 정지된 순간에 있는 것으로 표현되어 있다. 타락 직전, 아담과 이브는 여전히 인간이 지닌 미의 이상형이다. 그러나 눈 깜짝할 사이에 그들은 죄업과 필사를 짊어진 인체에 갇힐 수밖에 없는 지상의 운명을 만나게 된다. 그들 뒤편의 낙원의 동산이 이미 원시적이고 야만적인 어두운 숲으로 변모한 사실에서 자연의 위협적인 힘에 대한 경고가 울려 퍼진다. 둥지에 들어간 동물들은 아마도 인류의 육욕에 물든 장래를 가리키는 것이리라.

그 3년 뒤, 뒤러는 같은 화제를 택했지만 이번에는 커다란 패널 둘에다 유화로 각각 아담과 이브(80쪽)를 그렸다. 둘 다 알프스 이북에서 그려진 대형 누드화 가운데서도 전에 없이 찬란한 성과를 보여준다. 이 그림들이 누구를 위해, 어디에서, 또 무엇 때문에 그려졌는지는 안타깝게도 아직 밝혀지지 않은 상태다. 뒤러는 생명력과 아름다움으로 가득한 한 쌍의 인간을 창조하는 데 성공했다. 그들의 조형미는 어둡고 단색으로 된 배경에 의해 더욱 고조되었다. 또한 누드의 관능이 그 밑에 깔린 비례 수식을 압도케 하는 데도 그는 성공한 것이다.

이것 외에 뒤러가 그린 누드화, 그의 식으로 말하자면 '벗은 그림'은 패널에 유채로 그린 뮌헨의 〈루크레티아〉(88쪽)뿐이다(같은 주제를 그린 소묘는 수백 장씩이나 남아 있지만). 〈아담과 이브〉와 달리 이 그림은 현대 비평가들로부터 거의 칭찬을 듣지 못했다. 팔 길이가 짝짝이고, 천장을 뚫을 듯이 치솟은 몸통, 연극하는 듯한 표정으로 이상하게 기울인 머리, 그리고 주제에 이미 함축되어 있는데도 억지로 강조해서 가슴에 남기려 한 설교 등 모든 것이 신경에 거슬린다. 설상가상으로 유일하게 여인을 가리고 있는 허리의 천은 1600년경 뮌헨에 팽배했던 내숭스러운 가톨릭풍으로 '위로 끌어올려져 있다'.

'독일의 아펠레스'는 자유학예라는 르네상스의 이상을 받아들였다. 즉, 예술은 이제 기술자의 직업이 아니라 과학적, 이론적 기반 위에 세워진 창조적 업적이라는 말이다. 화가이자 판화가 뒤러는 20년의 세월을 바쳐 예술이론의 다양한 측면에 대한 수많은 교육 방법론을 작성했다. 자신이 만든 엄청난 분량의 디자인과 실제 그림을 위한 초안과 글들을 모으기 시작한 것은 그가 네덜란드에서 돌아온 뒤인 1521년 8월 이후의 일이다. 그가 낸 첫 저서 『컴퍼스와 자를 사용한 측정술 지침서』는 1525년에 뉘른베르크 도서시장에 등장했다. 이 책이 이룬 업적은 특히 전문용어를 독일어로 전달하기 위

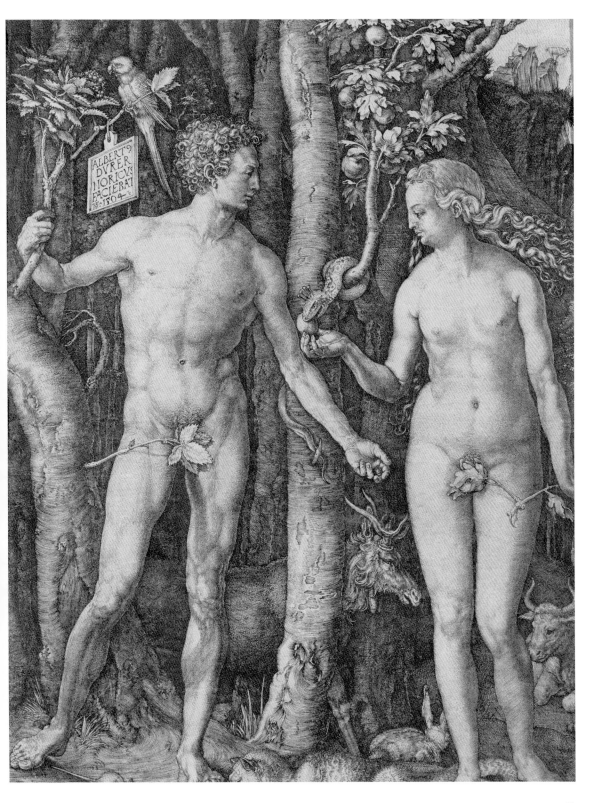

ALBERT9
DVRER
NORICVS
FACIEBAT
1504

젊은 베네치아 여성의 초상
Portrait of a Young Venetian Woman,
1506년경
포플러나무에 혼합 안료, 28.5 × 21.5cm
베를린 국립 미술관, 프로이센 문화유산관, 회화
전시실

85쪽
한 젊은이의 초상
Portrait of a Young Man, 1500년
피나무에 혼합 안료, 29.1 × 20.9cm
뮌헨, 바이에른 주립 미술관, 알테 피나코테크

모델을 알브레히트 뒤러의 동생인 한스(엔드레스)
뒤러라 보는 것은 전적으로 가설이다. 어쨌든
이 작은 패널화가 진짜 뒤러의 그림인지에 대한
의혹은 이제 사라진 것 같다.

한(학자들은 주로 라틴어로 글을 썼다) 새 어휘를 고안해냈다는 점이다. 하지만 이 글을
편집한 피르크하이머가 개입하지 않을 수 없는 부분이 있었다. 그는 뒤러가 '자지'라고
한 것은 '국부'로, '볼기'는 '둔부' 식으로 비속한 말들을 바꾸었다.

　1522년에 독일의 공작들은 투르크의 공격을 방어할 방법과, 그보다 더 중요한 문
제인 요새 건설을 논의하기 위해 위원회를 소집했다. 그들은 뒤러를 자문역으로 고용했
다. 그가 쓴 『요새론』은 1527년에 출판되었다. 1528년 초에 뒤러는 인체 비례에 관한
저서 네 권 가운데 첫 권을 출판할 준비를 마칠 수 있었다. 그러나 그해 10월경 이 책이
인쇄기에 걸렸을 때 저자는 이미 죽은 뒤였다.

　비례에 관한 알브레히트 뒤러의 논문은 당시로서는 첨단의 내용이었다. 뒤러는 자
신이 원하는 어떤 유형으로든 만들 수 있고 또 원하는 대로 수정하고 움직일 수 있는 형
체, 또 그 형체의 윤곽을 먼저 수학적으로 결정하고 내면의 세부사항들은 나중에 채우
면 되는 그런 형체를 구상했는데, 요한 콘라트 에벌라인의 흥미롭고도 논리적인 주장에

86~87쪽
오스발트 크렐의 초상
Portrait of Oswald Krell, 1499년
피나무에 혼합 안료, 49.6×39cm(중앙 패널),
49.3×15.9cm(왼쪽 날개),
49.7×15.7cm(오른쪽 날개)
뮌헨, 바이에른 주립 미술관, 알테 피나코테크

뉘른베르크에 있는 그로스 라벤스부르거 상사(商
社) 사장의 초상으로, 뒤러가 이 시기에 그린 초상
화들 가운데 가장 인상적이다. 날개 두 폭에는 크
렐과 아내인 아가테 폰 에젠도르프 일가의 문장이
그려져 있다.

따르면 이런 구상은 디지털 시뮬레이션 기법의 선구라 할 수 있다. "르네상스 시대의 한 개인으로서 화가가 표현한 내용은 근대에 기술적 수단으로 만들어진 이미지 제작과는 근본적으로 정반대다. 뒤러는 구상 면에서 대량생산의 원리에 너무나 근접한 수준까지 앞서나갔기 때문에 당시에는 그를 따르는 사람이 아무도 없었다. 따라서 그가 측정에

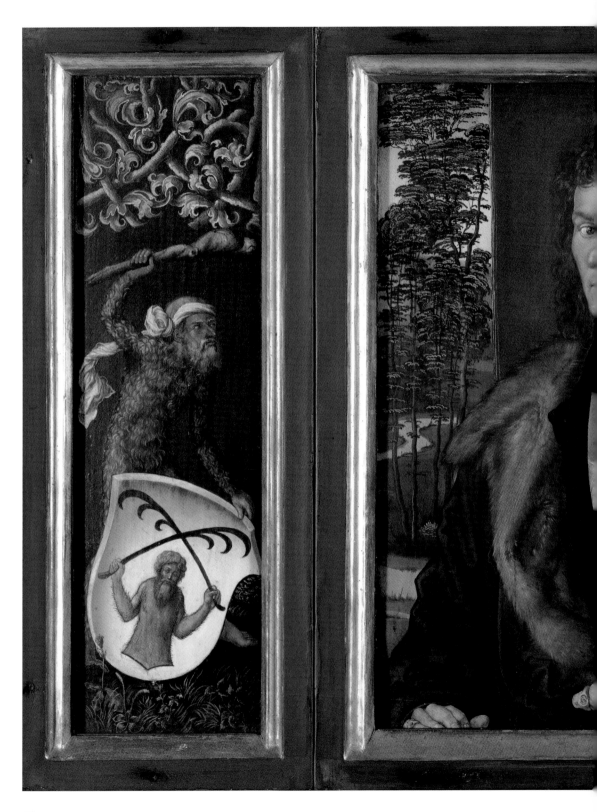

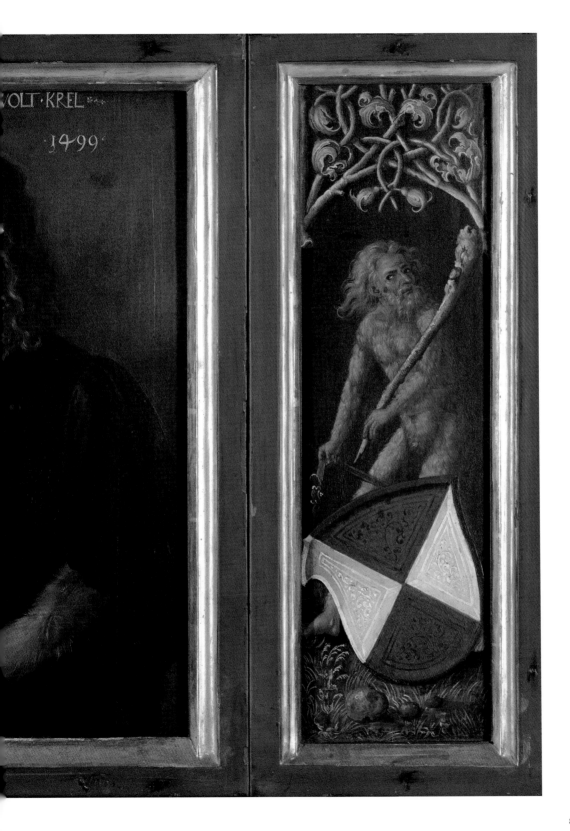

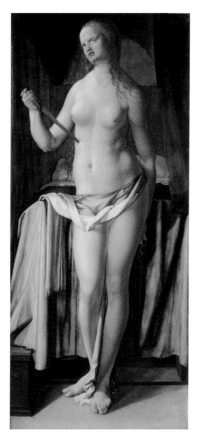

루크레티아의 자살
The Suicide of Lucretia, 1518년
피나무에 혼합 안료, 168×74.8cm
뮌헨, 바이에른 주립 미술관, 알테 피나코테크

89쪽
야코프 무펠의 초상
Portrait of Jakob Muffel, 1526년
캔버스에 혼합 안료, 패널에 전사, 48×36cm
베를린 국립 미술관, 프로이센 문화유산관, 회화
전시실

뒤러 친구 무리의 일원인 무펠은 뉘른베르크의 여
러 고위 관직을 역임했다. 무펠이 1526년 4월에
죽었으므로, 이 초상화는 틀림없이 그해 봄 이전
에 완성되었을 것이다.

의해, 혹은 기술에 의거해 제안한 계약에 가담하려는 사람 또한 아무도 없었다."

또 뒤러는 다재다능함이라는 당대 전형적인 이상형을 구현해냈다. 앞서 언급했듯이 그는 조각 분야에서도 적극적으로 활동했다. 그가 인스브루크에서 진행된 막시밀리안의 무덤(94쪽) 조성 작업에 설계만 했을 뿐 직접 참여하지는 않았다 하더라도, 졸른호퍼의 비석에 새겨져 있는 뒤돌아선 여성의 누드 부조(뉴욕, 메트로폴리탄 미술관 소장)는 뒤러가 직접 손을 댄 것으로 보인다.

아우구스부르크의 성 안나 교회에 1509년에서 1518년 사이에 세워진 푸거가의 무덤 예배당을 위해 뒤러가 묘비 디자인을 해준 것이 1510년의 일이다. 푸거 예배당은 베네치아 양식의 성단(聖壇, chancel)을 갖추었는데, 이로써 이 중부 유럽 초기 르네상스 건축의 독특한 보물을 베네치아인이 설계했을 가능성이 있다. 그러나 실제 설계자가 뒤러였고 그가 탁월한 건축가였음을 증명하는 타당한 주장들도 있다. 이 뉘른베르크 화가가 네덜란드 여행 때 쓴 일기에서 지나치듯 언급했듯이, 그가 네덜란드 총독인 마르가레테 대공비의 주치의를 위해 메클린에 집 한 채를 설계해준 것은 분명하다.

시와 음악 분야에서 뒤러의 활동은 아마추어 수준 이상을 넘지 못했으므로 간단히 언급만 하고 넘어가더라도, 화가로서 펜싱 교본뿐 아니라 의상 디자인을 위해 수많은 드로잉과 수채화를 남긴 점은 주목할 필요가 있다. 그는 모든 면에서 만능이었다!

알브레히트 뒤러는 말라리아 후유증으로 "지푸라기처럼 쇠약해져"(피르크하이머) 1528년 4월 6일에 죽었다. 그의 시체는 요하니스프리도프 묘지에 있는 단순한 청동패 아래에 묻혔다. 피르크하이머가 불멸의 묘비명을 작성했다. "알브레히트 뒤러에게서 죽음을 피할 수 없었던 것은 모두 이 무덤 속에 묻혀 있다." 공식적인 장례식이 있었던 것 같지는 않다. 뒤러는 아내에게 7000길더에 달하는 유산을 남겼다. 이는 뉘른베르크의 부자 100인 안에 꼽히는 재산이다.

장례식을 치른 며칠 뒤에 화가의 친구들이 비밀리에 무덤을 다시 열어 그의 얼굴과 손의 데스마스크를 뜬 것으로 추정된다. 뒤러가 죽은 직후 그의 제자인 한스 발둥 그린은 그의 머리칼 한 줌(95쪽)을 잘라 마치 성물처럼 슈트라스부르크로 가져갔다. 그 머리칼은 후대 사람들에게 경배의 대상이 되었으며, 지금은 빈 아카데미에 소장되어 있다. 뒤러의 데스마스크는 1729년에 뮌헨의 레지덴츠를 집어삼킨 화재가 일어났을 때 소실된 것 같다. 1550년에 묘지가 파헤쳐졌을 때 뒤러의 유골도 사라졌다.

이런 것들이 사라졌다 해도 화가 생전에 시작되어 이미 상당한 규모로 자라난 '뒤러 숭배'를 멈출 수는 없는 일이다. 독일 미술사의 다른 어떤 인물도 그처럼 전설적인 지위를 수백 년 동안 누린 예는 없으며, 또 그런 현상이 독일에만 국한된 것도 아니다.

1560년경, 피렌체에서 토스카나 대공 코시모 1세가 유명한 당대 인물과 최고 화가들의 초상화 컬렉션을 제작할 당시 '알베르토 뒤레토'는 화가들의 만신전에 레오나르도 다 빈치, 티치아노, 미켈란젤로의 옆자리에 걸리는 영광을 누린 유일한 외국인 화가였다.

1600년 무렵에는 뒤러 르네상스가 활발하게 일어났으며, 특히 프라하와 뮌헨의 궁정에서 이런 현상이 두드러졌다. 하지만 그곳뿐이 아니었다. 함부르크의 박식한 서적상 게오르크 루트비히 프로베니우스(1566~1645)는 1604년에 뒤러가 그린 것으로 추정되는 그림 여럿에 '신성한 그림'이라는 제목을 붙임으로써 뒤러의 그림들을 성상과 동렬에 올려놓았다. 뒤러의 예술작품은 당시 성물처럼 여겨졌는데, 그렇게 된 데는 이유가 있었다. 트리엔트 공의회(1545~1563)에서 내려진 반동 종교개혁 판결로 거슬

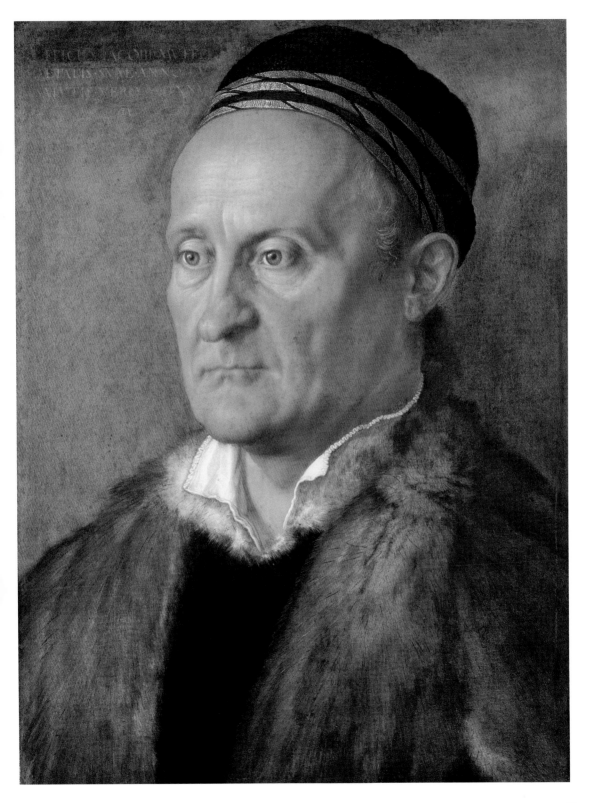

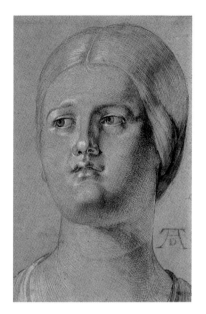

젊은 여성의 두상
Head of a Young Woman, 1506년
청색지에 회색 잉크로 붓질하고 불투명한
흰색으로 악센트, 28.5×19cm
빈, 알베르티나 그래픽 컬렉션

이 그림의 기법과 청색지 사용은 뒤러가 두 번째
베네치아 여행 도중과 직후에 그린 브러시 드로잉
의 전형을 보여준다.

91쪽

히에로니무스 홀츠슈어의 초상
Portrait of Hieronymus Holzschuher, 1526년
피나무에 혼합 안료, 51×37cm
베를린 국립 미술관, 프로이센 문화유산권, 회화
전시실

뉘른베르크 귀족 가문의 일원인 홀츠슈어의 이 당
당한 초상은 뒤러의 후기 초상화들 가운데서도 특
별히 유명하다. 이탈리아에서 공부한 홀츠슈어는
1499년 이후 시의회 의원이었으며 뉘른베르크 종
교개혁의 후원자였다.

러 올라가면 그 까닭을 알 수 있다.

트리엔트 공의회는 두 화가를 진정으로 '고결한' 그림의 본보기로 선언했다. 이탈
리아인인 치마부에(1240경~1302)와 독일인인 뒤러가 그 두 사람이다. 실제로는 열성
가톨릭과 전혀 상극이던 뒤러가 북방의 '고결한 영웅'으로 추앙된 것이다. 두 사람 모두
각자의 예술에서 신성한 존엄성을 달성한 것으로 추모되었다. 이 종교회의가 열린 지
약 20년 뒤인 1582년, 볼로냐의 대주교 가브리엘레 팔레오티 추기경은 신성한 예술과
세속적인 예술에 관한 글의 한 장(章)에다 "성인 반열에 올랐거나 탁월함과 모범이 될
만한 삶 덕분에 높은 평가를 받는 수많은 화가, 조각가, 기타 다른 예술가들의 사례!"라
는 제목을 붙였다. 맨 마지막으로 찬양된 이가 뒤러였다. 추기경은 뒤러의 작품에는 그
가 신성하고 존엄한 길을 흔들림 없이 밟아나간 명백한 증거가 담겨 있다고 했다.

1800년경 독일 도시의 거리에는 뒤러풍의 옷과 머리장식(뮌헨 자화상의 모습)을
한 젊은이들을 흔히 볼 수 있었다. 낭만주의 소설은 이 뉘른베르크 화가를 계몽적 중세
이데올로기의 주창자로 묘사했다. 로마에 거주하며 종교미술을 전문으로 하는 독일 화
가들의 그룹인 나자렛파는 뒤러를 라파엘로 외에 그 누구와도 비교할 수 없는 본보기로
삼았다. 1815년에 그들이 화실에서 벌인 축하연이 곧 뒤러 축제로 발전했다. 1816년
에 뉘른베르크에서는 알브레히트 뒤러 연맹이 창설되었다. 1830년 이후로는 뒤러 파
이프, 뒤러 맥주컵, 심지어는 뒤러 모습으로 만든 생과자 같은 뒤러 키치가 다량 생산되
었으며 활발하게 거래되기까지 했다.

1870/71에 프랑스-프로이센 전쟁이 발발해 애국주의가 팽배하자 뒤러를 '궁극
적 독일인', 즉 카를 대제, 루터, 괴테, 베토벤, 비스마르크처럼 신이 섭리한 독일정신의
화신으로 만들고자 하는 움직임도 있었다. 1902년에 페르디난트 아베나리우스가 '건
전한' 예술을 진작시키기 위해 뒤러분트라는 연맹을 결성하고, 율리우스 랑벤과 몸메 니
센이 1904년에 『지도자 뒤러』라는 제목의 소책자를 쓰는 등의 추세는 뒤러와 뉘른베르
크가 모두 연루되는 나치 이데올로기에 길을 닦아주는 격이 된다. 1933년 이후로 국가
사회주의당이 전당대회를 '가장 독일적인 도시'(히틀러의 말)에서 개최하게 된 것도 우
연이 아니었다. 더욱이 그곳이 '가장 독일적인 화가'의 고향이기도 했으니 말이다.

그런 도착적인 주장들을 허용한다면 뒤러에 대한 최종적인 평가 또한 도착 그 자체
가 되어버릴 것이다. 그러나 최종 평가는 그의 마지막이자 가장 장엄한 작품에 돌려야
한다.

그것은 역시 초상화, 격렬한 인문주의 미학으로 우리를 사로잡는 초상화다. 1526
년에 뒤러는 뉘른베르크의 귀족인 히에로니무스 홀츠슈어의 초상화(91쪽)를 그렸다.
쉰다섯 살 난 남자의 강건한 두상이 패널을 가득 채웠다. 묵직한 모피에 싸인 상체는 강
렬한 자신감으로 빛나는 머리와 얼굴을 받쳐주는 기단일 뿐이다. 뒤러는 모든 현상, 생
명력의 모든 징후를 믿을 수 없을 정도로 예리하게 포착하며, 그런 예리함은 그저 세부
묘사 속으로 녹아들어가는 것이 아니라 얼굴의 강력한 형상과 그의 생생한 존재감을 떠
받쳐준다. 얼굴의 주인은 스스로 높은 지위의 인물임을 선언하고 있다. 그의 동공에 반
사된 창문살은 화가가 이 모델을 형상화하고 있는 바로 그 작업실의 창문이다. 그러나
뒤러는 모델의 모습을 포착하는 데 그치지 않고 당대의 네 기질론에 입각하여 그의 성
격 유형을 묘사하려고 한다. 자연과 이상의 융합! 인간과 세계에 대한 르네상스의 이해
가 알브레히트 뒤러의 비전과 공명함으로써 독일 회화로 증폭되어나간 것이다.

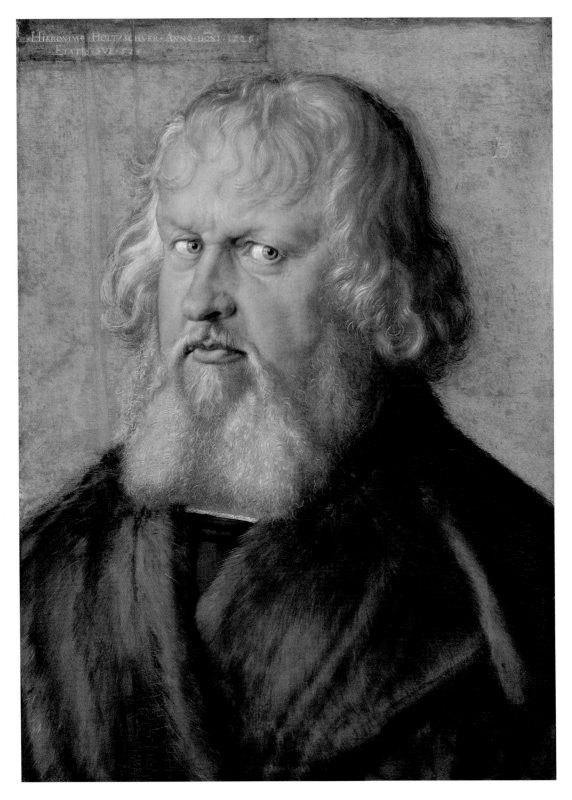

알브레히트 뒤러 연보: 1471~1528

1471 5월 21일 알브레히트 뒤러가 뉘른베르크에서 태어났다. 금세공인 대 알브레히트 뒤러(1427~1502)와 바르바라 홀퍼(1452~1514)의 셋째아들이었다. 대 알브레히트는 1444년에 헝가리를 떠나 페니츠 강가의 자유제국도시에 정착했다.

1481~1485 1481/82년에 어린 알브레히트는 교육을 받기 시작했는데(아마 초보적인 읽기와 쓰기, 산수를 가르치는 곳에서), 거기서 라틴어를 조금 배운 듯하다. 1484/85년에 그는 아버지의 금세공 작업장에 들어갔다. 그곳에서 1484년에 이 열세 살 소년은 그 유명한 자화상 실버포인트 드로잉을 만들었다. 이것은 아마도 아버지의 직업을 따르기보다는 화가가 되고 싶다는 메시지를 전달하는 한 방법이었을 것이다.

1486 장래의 막시밀리안 1세 황제가 신성 로마제국의 옥좌에 올랐고, 같은 해 11월 30일 뒤러는 뉘른베르크의 미하엘 볼게무트의 작업장에 도제로 들어가 화가의 길을 걷기 시작한다. 그가 나중에 기록한 바에 의하면 이곳에서 그는 동료들에게 좀 시달렸던 모양이다. 도제 생활은 1498년 11월 30일에 끝난다.

1490~1494 뒤러는 라인 상류 지역을 여행하는 것으로 직인 생활을 시작했다. 그는 콜마르의 마르틴 숀가우어를 찾고 싶었다. 그곳에 도착한 것은 1491년 가을에서 1492년 봄 사이였다. 숀가우어는 1491년 2월에 죽었지만 그의 형제들은 뉘른베르크에서 온 손님을 따뜻이 맞아주었고, 아마 대가가 남긴 작품들을 보고 습작할 수 있게 해주었던 것 같다. 뒤러가 콜마르에 가는 도중에 어디에 들렀는지는 확실치 않다. 알자스(콜마르)를 떠나 바젤에서 그는 서적 삽화용 목판화 판각법을 연마했다. 1492년 가을에는 아마 슈트라스부르크로 간 듯하다. 여기서 그는 1494년의 첫 몇 달 간을 보내면서, 오늘날 루브르에 소장되어 있는 자화상을 그렸다.

1494 5월 18일에 뒤러는 뉘른베르크로 돌아오며, 7월 7일에는 아그네스 프라이와 결혼한다. 이유는 알 수 없지만 둘 사이에는 자녀가 없었다. 후세 사람들은 아그네스를 평범하고 심술궂고 돈만 밝히는 성품으로 간주해 무시해버리지만, 최근에는 이 결혼에서 그녀가 한 역할이 좀더 긍정적으로 평가된다. 그녀는 사업가 마인드를 가졌고 신중하며, 또 어떤 점에서는 오히려 순진하기도 했다는 것이다.

1494~1500 1494년 가을, 뒤러는 첫 번째 이탈리아 여행을 떠난다. 그의 여정은 인스브루크와 남부 티롤을 거쳐 이어지며, 목적지는 아마 틀림없이 베네치아였을 것이

열여섯 살의 알브레히트 뒤러
아우구스티누스 제단화 장인
성 비투스가 악령 들린 사람을 치료하다
St. Vitus Heals a person possessed의 세부,
1490년경
뉘른베르크에 있는 아우구스티누스 교회 내 높은
제단화의 고정 날개
뉘른베르크, 게르만 국립 미술관

다. 집에 돌아온 것은 1495년 봄이었다. 여행길에서 그는 수많은 수채 풍경화를 그렸다. 뉘른베르크에서 이 화가는 귀족인 빌리발트 피르크하이머와 교분을 쌓았으며, 그를 통해 뒤러는 처음으로 그림 주문을 받았다. 또 그는 첫 번째 동판화를 제작했다. 1497년에 그는 AD라는 서명을 쓰기 시작한다. 1498년에는 더 큰 성공이 온다. 뒤러는 귀족들만의 배타적인 클럽인 '나리들의 술집'에 가입했다. 또 그는 마드리드 자화상을 그렸으며, 국제적 명성을 가져다줄 목판화 연작 〈묵시록〉을 제작하기 시작한다. 그

다음에는 더 중요한 목판화와 동판화 연작이 이어진다. 야코포 데 바르바리가 1500년에 뉘른베르크에 등장해 황실 궁정화가가 되었다. 뒤러는 비례 이론을 연구하기 시작했으며, 유명한 자화상(뮌헨, 알테 피나코테크)을 그린다.

1501~1504 뒤러는 가장 유명한 자연 습작들을 내놓는다. 그 중에는 〈토끼〉와 〈큰 잡초 덤불〉, 또 인체 비례에 대한 집중적인 연구를 기초로 한 동판화 〈아담과 이브〉도 들어 있다. 1502년 9월 20일 아버지의 사망

뒤러-홀퍼 가문의 연합문장
Joint coat of arms of the Dürer-Holper families, 1490년
패널에 혼합 안료, 47.5×39.5cm
화가의 아버지를 그린 우피치 초상화(7쪽) 뒷면

이 장식적인 문장에 그려진 문은 이 가문이 어이토시 마을 출신임을 가리킨다. 어이토시란 헝가리어로 문(독일어로 Tür)을 뜻한다. Dürer는 구식 철자법으로 Dürrer, Türrer, Thürer, Thurer로 씌어지기도 하므로, '어이토시에서 태어난 사람'이라는 뜻이다.

뉘른베르크의 티어게르트너토어에 자리한 뒤러의 집. 그가 1509년에 구입했다.

합스부르크의 알브레히트 백작
Count Albrecht of Habsburg
1508년에서 1518년 사이(설계는 1513/14년에
뒤에, 예비 도안과 주조는 아마 1515/16년에
란트슈트의 한스 라인베르거의 솜씨인 듯.
최종 주조는 1517/18년에 인스브루크의 스테판
고들이 아마도 라인베르거 입회 아래 한 듯).
막시밀리안 1세 황제 기념비에 있는 청동상,
높이 2.3cm
인스브루크, 호프키르헤

미하엘 볼게무트, 빌헬름 플라이덴부르크와 작업장
뉘른베르크 시 The City of Nuremberg
『스헤델 세계연대기(*Schedelsche
Weltchronik*)』에서, 1493년, 채색 목판화

후 그는 어머니를 모시고 다른 형제들도 데
려와 함께 살기 시작한다.

1505~1507 뒤러는 두 번째 이탈리아 여
행을 떠난다. 그가 베네치아에서 제작한 작
품들 가운데 그의 걸작인 〈장미화관 축제〉
제단화와 유화 〈학자들 사이의 그리스도〉
가 있으며, 두 작품 모두 1506년에 완성되었
다. 1507년 2월, 뒤러는 뉘른베르크로 돌아
왔다.

1508~1511 이 기간의 벽두에 뒤러는 프
랑크푸르트의 한 대상인에게서 장대한 〈헬
러 제단화〉를 주문받는다. 한 해 뒤 그는 지
셀가세의 '뒤러 하우스'를 구입하는데, 이
집은 19세기 뒤러 순례의 중심지고 지금도
뉘른베르크 관광의 핵심이다. 1510년에 뒤
러는 아우크스부르크에 있는 푸거 가문의
무덤 예배당에 설치할 묘비를 디자인한다.
이 기간에 만들어진 다른 주요 작품들 가운

데는 〈만인의 순교〉(1508)와 〈란다우어 제단화〉(1511)가 있다.

1512~1518 1512년부터 이 뉘른베르크 화가는 막시밀리안 1세에게 고용되며, 황제는 그 대가로 1515년에 뒤러에게 연금을 지급한다. 사랑하는 어머니가 1514년 5월 6일에 돌아간다. 1513년에서 1514년 사이에 세계적으로 유명한 세 점의 '걸작 판화'가 제작된다. 1518년의 아우구스부르크 의회에서 '독일인 아펠레스'는 수많은 저명인사들, 특히 황제의 초상화를 그릴 기회를 얻는다. 훗날 그에 대해 늘 호평을 늘어놓은 루터와 개인적으로 친교를 맺은 것이 이해인지는 확실치 않다.

1519 뒤러는 피르크하이머, 안톤 투허와 함께 스위스 전역을 여행한다. 아마 이 여행길에서 개혁가인 울리히 츠빙글리와도 만났을 것이다.

1520 그동안 루터와 종교개혁의 지지자가 된 뒤러는 막시밀리안 황제의 계승자(카를 5세)에게 연금을 계속 지급해달라고 요청하기 위해 아내인 아그네스와 하녀 수잔나를 데리고 네덜란드 여행길에 오른다(밤베르크, 마인츠, 프랑크푸르트, 쾰른을 거쳐, 1520년 10월 23일에는 아헨에서 치러진 카를 5세의 대관식에 참석했다). 안트웨르펜에서 그는 자신의 그림 가운데 가장 찬사를 많이 받은 유화인 〈성 히에로니무스〉를 그린다. 플랑드르와 브라반트에서는 많은 사람들이 뉘른베르크 화가에게 존경을 표하며 무릎을 꿇는다. 1520년 11월 말엽, 뒤러는 잠복성 말라리아에 감염된다.

1521 루터가 죽었다는 오보를 듣고서 그를 추모하여 감동적인 애도의 글을 지었으며, 7월 말경 뉘른베르크로 돌아온다.

1526 감동적인 〈네 사도〉를 완성한다.

1528 4월 6일 상당한 재산을 쌓은 알브레히트 뒤러가 사망한다. 뉘른베르크의 요하니스프리도프 묘지에 묻힌다.

1539 아그네스 뒤러가 사망한다.

1564 가장 먼 친척이 죽음으로써 뒤러 가문이 사라진다.

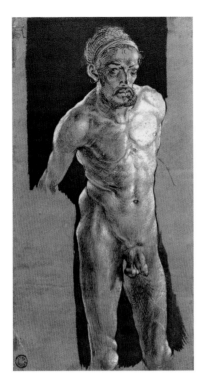

이 수수께끼 같은 드로잉 배후의 진짜 목적이 무엇인지는 여전히 불분명하다. 이것을 슬픔의 남자, 원기둥에 묶여 채찍질당하는 그리스도, 혹은 인체 비례의 습작으로 해석한다는 것은 이 그림이 가진 깊은 통찰과 냉혹한 자기 심문의 자세와 어울리지 않는 것 같다. 이런 자세 때문에 수많은 미술사가들은 이 그림을 20세기 초반의 표현주의자인 에곤 실레의 자화상과 비교하곤 했다.

도판출처

The publishers wish to thank the museums, private collections, archives, galleries and photographers who granted permission to reproduce works and gave support in the making of the book. In addition to the collections and museums named in the picture captions, we wish to credit the following:

© Archiv für Kunst und Geschichte, Berlin: 27, 48, 55 bottom, 93 bottom; © Artothek, Weilheim: 69, 70, 88; © Artothek – Alinari 2006: 59; © Artothek – Joachim Blauel: 38, 64 centre, 66/67; © Artothek – Blauel/Gnamm: 6, 31, 85, 86/87; © Artothek – Ursula Edelmann: 72; © Artothek – Paolo Tosi: 7, 63; © Artothek – G. Westermann: 23 top, 71;; © Bildarchiv Preussischer Kulturbesitz, Berlin 2006 – Jörg P. Anders: 9, 20, 22, 30, 34, 39, 51, 76, 81, 84, 89, 91; © Kunsthalle Bremen: 23 bottom; © Staatliche Kunstsammlungen Dresden, Gemäldegalerie Alte Meister – Hans-Peter Klut, Dresden: 57, 64; © Universitätsbibliothek Erlangen-Nürnberg: 1; © 1990, Foto Scala, Florence: 16, 53, 62; © 1999, Foto Scala, Florence: 17, 83; © 1990, Foto Scala, Florence – su concessione Ministero Beni e Attività Culturali: 24, 37 right, 60, 93 top; © Historisches Museum Frankfurt am Main, Photograph Horst Ziegenfuss: 73; © Tiroler Volkskunstmuseum Innsbruck: 94 top; © Staatliche Kunsthalle Karlsruhe: 28, 29; © Staatliche Museen Kassel, Gemäldegalerie Alte Meister: 49; © Instituto Português de Museus, Lisbon, photo José Pessoa: 52; © Copyright the Trustees of The British Museum London: 32; © The National Gallery London: 11, 14, 15; Derechos reservados; © Museo Nacional del Prado, Madrid: jacket-rear, 2, 56, 80; © Museo Thyssen-Bornemisza, Madrid: 33; Photograph; © 1989 The Metropolitan Museum of Art, New York: 58; Photograph; © 2003 The Metropolitan Museum of Art, New York: 78 top; © Germanisches Nationalmuseum Nürnberg: 10, 12, 45, 68; © Photo RMN, Paris – Arnaudet: 26; © Photo RMN, Paris – Michèle Bellot: 21, 54, 82; © Photo RMN, Paris – R. G. Ojeda: 13; © Board of Trustees, National Gallery of Art, Washington: 18 (Photo by Richard Carafelli), 75; © Stiftung Weimarer Klassik und Kunstsammlungen, Weimar: 95 top; © Albertina, Vienna: 8, 40 top, 40 bottom, 41, 44, 46/47, 47 top, 55 top, 74, 78 bottom, 90, 95 bottom; © Kunsthistorisches Museum Wien: jacket-front, 19, 25, 35, 36, 37 left, 42, 61, 65, 68 centre, 76